世界名畫家全集　何政廣主編

卡莎特 Cassatt

藝術家出版社

彩繪親情女畫家

卡莎特
Cassatt

何政廣◉主編

藝術家出版社

目　錄

前言

　　今天，美國出現不少女性藝術家，而且女性從事藝術創作風氣大開。但是在十九世紀，女人假如從事嚴肅的藝術工作，則爲世不許。瑪麗·卡莎特（Mary Cassatt 1844-1926）是一位不受世俗觀念所拘束，意志堅強一心投入自己熱愛的藝術的女性。她出身費城上等人家，二十歲時宣稱將來要做畫家，使得父親暴怒，但她仍然堅持，最後父親終於回心轉意，讓她就讀賓州美術學院，走上繪畫之路。

　　一八六五年，卡莎特二十一歲時與母親乘船赴歐。先到義大利研究柯勒喬作品，又到西班牙探討維拉斯蓋茲、魯本斯的名畫。一八七二年她以〈嘉年華會〉入選巴黎沙龍展。過一年定居巴黎，當時正是一群法國畫家嘗試發表印象派新繪畫的時候。卡莎特非常欣賞印象派畫家對外光的表現和明亮色彩的畫面，尤其對竇加的作品，特別喜愛，她買了數幅掛在家裡，摹仿他的畫法，作了姊姊麗迪亞畫像。後來她認識了竇加，並獲邀參加印象派畫展，不斷在印象派畫展上展出作品。竇加宣稱卡莎特是他遇到的一位「感覺與我一樣的同好」，並對她的繪畫技巧讚不絕口，兩人建立了長久友誼。法國小說家左拉也對卡莎特的繪畫極爲讚賞。塞尙、莫內、雷諾瓦等印象派主將也引她爲知心。

　　一八九一年四十七歲的卡莎特舉行首次個展，頗受推崇，被法國美術界認爲是主要的女畫家之一。不過此時她在美國仍不受重視，直到一九○四年芝加哥美術協會邀請她爲年度展覽主賓，卡莎特回到美國，十年後，費城美術學院頒給她獎賞，才逐漸受到注目。但她後來並沒有回美國居住，晚年移居法國南部的格拉賽。一九二六年六月十四日去世，享年八十二歲。直到一九四七年美國才舉辦卡莎特回顧大展，她終被祖國公認爲美國的一位偉大女畫家。

　　這位終生未婚的女畫家曾說：「畫家有兩條路可走；一條是易行的通衢大道，另一條則是艱苦難走的羊腸小路。」她自稱走的是後者。也許像她自己說的「作女人是失敗了」，但做畫家則成功了。卡莎特早期畫人物，題材多爲婦女喝茶或出遊。成熟期的創作主題多是母親對幼兒的關懷，親情洋溢，造形生動，色彩豐富，透露出生命的光輝。

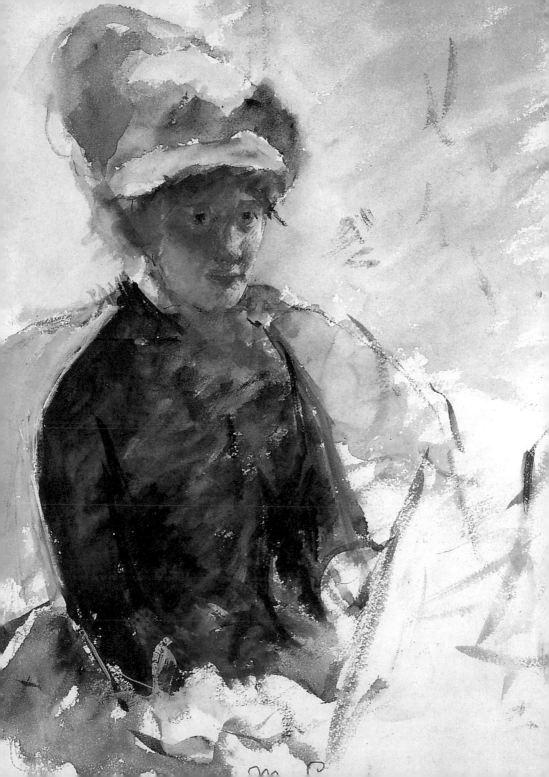

彩繪親情女畫家
瑪麗‧卡莎特

　　十九世紀是歐洲人的天下，世界的重心在西歐，歐洲的一切成爲全球各地模仿與學習的對象。美國也不例外，多少青年學子遠渡重洋，希望儘快學成歸國。

　　當時的美國一切沿襲歐洲，尤其是在藝術方面的發展，美國沒有環境、沒有人才，更沒有好的訓練學校。而一個國家的藝術成就必須等待有了豐厚的經濟基礎後，才有發達的能力，這對起步晚的美國是較爲困難的。

　　一個年輕的單身女子，獨闖巴黎。只有三年時間，已經讓她能在繪畫界立足。苦學與努力，加上家庭的贊助，使瑪麗‧卡莎特（Mary Cassatt， 1844~1926）成爲極爲少數能在法國藝術界生存的美國人。

研究卡莎特

　　如果研究瑪麗‧卡莎特的傳記，除了了解她個人的生平事蹟，更重要的是從她的一生中，透露了爲何美國今日能成爲全球藝術界的要角；而又具備了那些條件？同時對歐洲繪畫的動態，

自畫像　1880 年
水彩、畫布　33 × 24cm
華盛頓國家畫廊藏
（9 頁圖）

10

音樂會　1874 年　油彩、畫布　96.5×66cm　巴黎小皇宮博物館藏

更是提供了第一手的資料。當時的卡莎特在美國與歐洲畫壇間扮演分水嶺的角色與最重要的媒介。

然而，瑪麗‧卡莎特在海外的奮鬥成就，也顯示出歐洲對美國人的親和力。她不但開創了自己的前程，同時也為美國畫壇盡心盡力。瑪麗‧卡莎特人住巴黎，心繫美國。她的際遇與經歷會給予習畫者許多啟示與深思。

所以概括瑪麗‧卡莎特的成就，毫無疑問的可以羅列以下數項：

‧美國第一位印象派畫家。

‧以二十四歲的外國女學生身份，作品即首度入選法國年度美展。

‧先後遊學法國、西班牙、義大利、荷蘭長達八年，成為最瞭解歐洲畫壇的美國畫家之一。

‧幫助美國收藏家購買、鑑定、探訪、選取歐洲早期與現代的大師名家繪畫作品。

‧其重要作品包括彩色系列銅版畫與母女親情畫，奠定個人繪畫風格。

思索卡莎特傳奇

為切入瑪麗‧卡莎特的傳奇，不妨可從下面一些問題去思索：

‧她為什麼遠渡重洋，赴法習畫？

‧歐洲的美術教育對她一生的影響與改變為何？

‧怎樣成為印象派畫家組織的中堅份子？

‧她的畫以人物為主，為何極少見到畫中有男性出現？

‧製作彩色系列銅版畫的過程。

‧芝加哥國際博覽會為何展示她的首幅壁畫？

‧她怎會在巴黎購買豪華大廈？

‧她為何拒絕美國學院的給獎？

新嫁娘　1875 年　油彩、畫布　87.6×70cm　紐澤西州蒙特克萊美術館藏

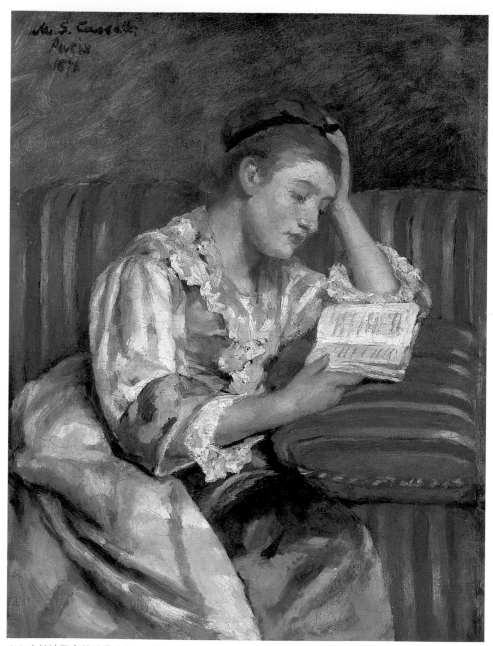

坐在直紋沙發上的達費太太　　1876 年　油彩、畫布　35 × 27cm　波士頓美術館藏

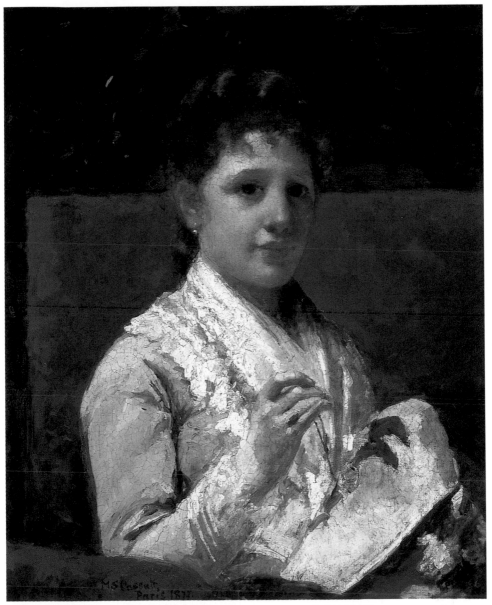
瑪麗・艾莉森在刺繡　1877 年　油彩、畫布　74.3 × 59.7cm　費城美術館藏

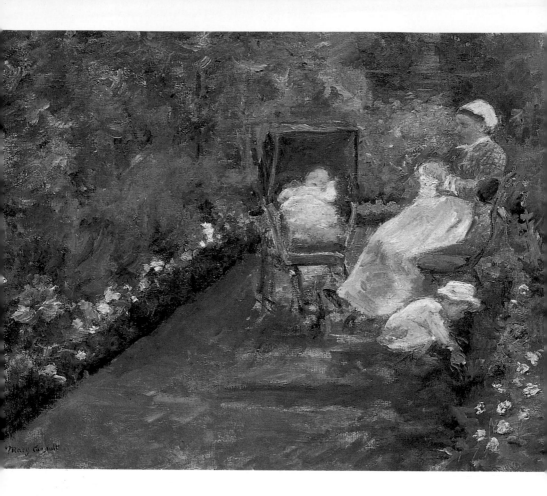

・竇加與她，亦師亦友，相處甚久，爲何沒有產生情愫？

・美國婦女運動受她多少幫助？

・她對美國藝術收藏的貢獻爲何？

・晚年深受眼疾之苦，又如何與白內瘴對抗？

　　要想瞭解她的一生，年譜是最能將事件的演變過程做最完整

的交待。以下我們從她接受藝術教育開始的年代開始敘述。

青年女畫家的藝術之路

　　美國畫家瑪麗・卡莎特的正式藝術教育於一八六○年進入

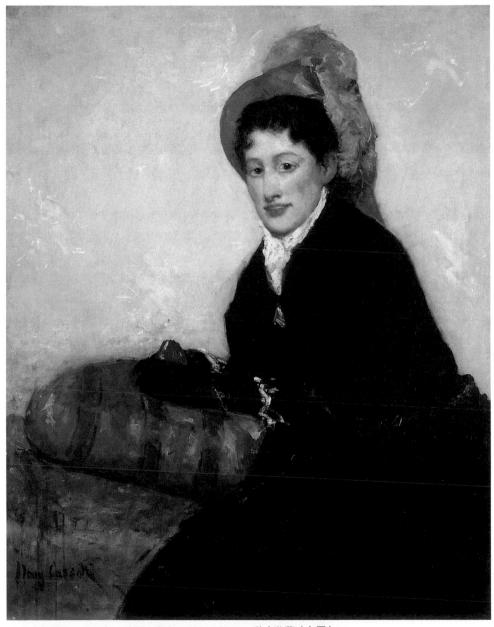

X夫人的畫像　1878 年　油彩、畫布　100×81cm　私人收藏（上圖）
花園裡的孩童　1878 年　油彩、畫布　73.6×92.6cm　私人收藏（左頁圖）

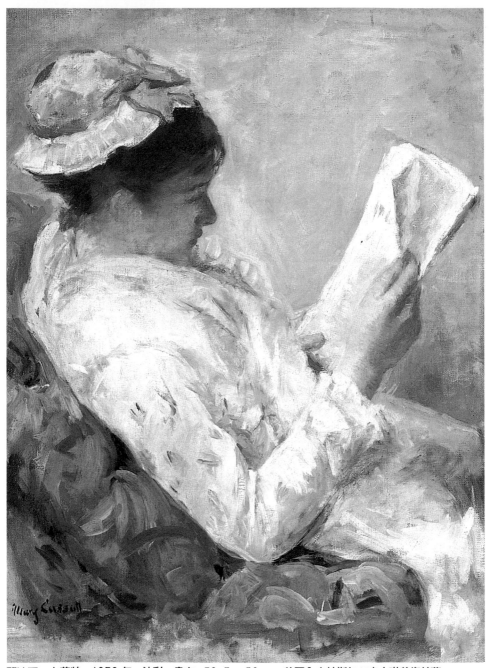

麗迪亞・卡莎特　1878 年　油彩、畫布　78.7×59cm　美國內布拉斯加州查士琳美術館藏

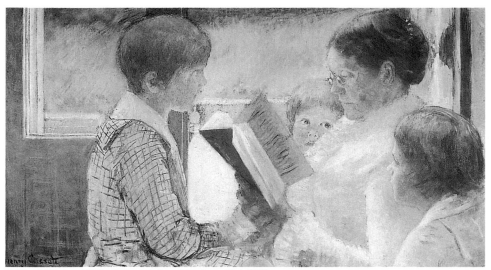

閱讀　1880年　油彩、畫布　55.9×100.3cm　私人收藏

「賓州藝術學院」開始。在往後的十三年當中，不論在國內與國外，她都朝職業藝術家的路途去邁進。

　　賓州藝術學院成立於一八〇五年，其宗旨為提昇美國的藝文水準，向世人介紹第一流的雕刻與繪畫藝術。它也是全世界第一個接受女生做為藝術訓練的學院。並網羅了全美最好的藝術家來教學。

　　一般女生入該校習藝，多為富家女做為逍遣與欣賞為目的，視為未來步入上流社會的社交活動手段。而卡莎特卻一心想成為專家，也就特別注重繪畫技巧的學習。既然要想成為職業畫家，也祇有在最好的環境下接受培養，才有出頭的一天。所以她決定前往歐洲進修，尤其是要踏上世界藝術中心的巴黎。

　　一八六五年底，卡莎特落腳巴黎，一開始她只能進專為女生所開的班級；經過打聽，知道在三十哩外的北邊林莊有兩位大師，對培養女弟子頗有經驗，尤其專長於描繪兒童的活動。所以她在一八六七年的四、五兩個月，拜見了當時頗受歡迎的名師。

19

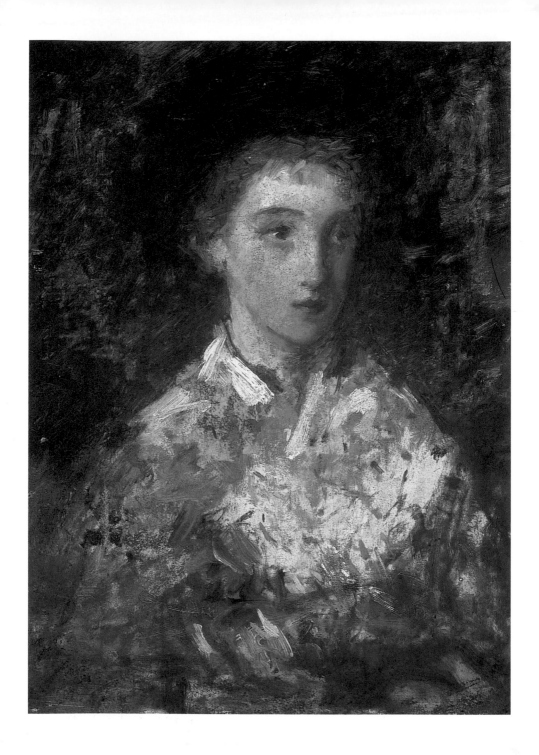

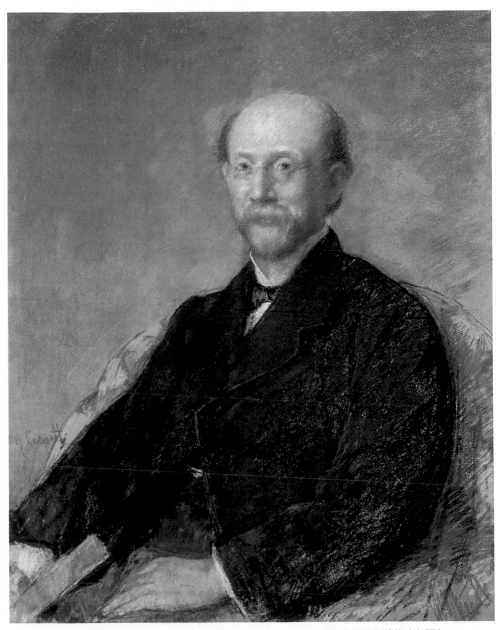

莫里斯・杜福斯畫像　1879 年　粉彩、畫紙　80 × 63.5cm　巴黎比堤美術館藏（上圖）
少女的肖像　1878 年　油彩、厚紙　32.4 × 22.9cm　波士頓美術館藏（左頁圖）

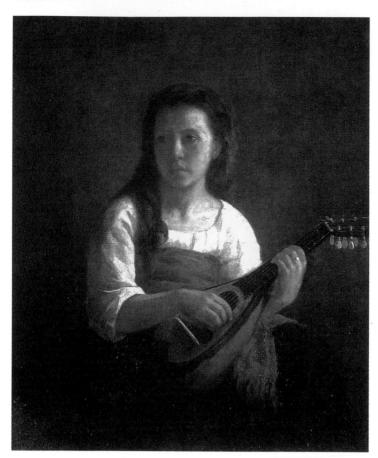

曼陀鈴琴手　1868 年
油彩、畫布
92 × 73.5cm
私人收藏（左圖）

一年後，又去另一個小城習畫。

　　除了從私人的教授學習之外，卡莎特還移師巴黎的羅浮宮臨摹，這是一般最基礎的學習方法之一，周遭所見到的石膏像、照片、花瓶上的圖案以及陶器與各類繪畫，隨即可臨摹。當然臨摹與觀賞不但為創作奠基，也為最終目標造就自己獨特的風格。

　　當時法國年度的「沙龍」是多少青年學子邁向成功的試金石，儘管失敗者眾多，評審嚴格，但嘗試者始終踴躍。卡莎特的畫在第一次參選時（1867 年）落選，次年的作品〈曼陀鈴琴手〉則被接納，這對廿四歲的外國女學生真是莫大的鼓舞，也更堅定決

22

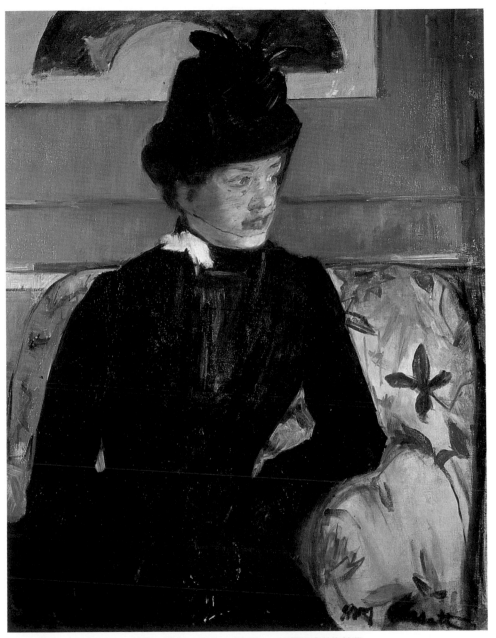

J夫人畫像　1879/80 年　油彩、畫布　80.6 × 64.6cm　巴爾地摩美術館藏

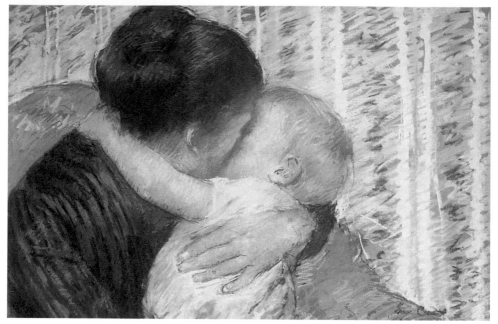

母與子　1880 年　粉彩、畫紙　42×61cm　私人收藏（上圖）
孩子的沐浴　1880 年　油彩、畫布　100×65.4cm　洛杉磯鄉村美術館藏（右頁圖）

　　心，要在藝術界一爭長短。六月七日的《紐約時報》駐法記者
報導了這幅義大利女郎的藝照出自賓州的畫家。到了一八七〇年
的美展，卡莎特的另一幅以義大利為主題的畫作（今已遺失）
再度通過評審入選沙龍。

　　文藝復興時代大師的藝術傑作陳列在翡冷翠和羅馬的教堂與
畫廊，那真是習畫者的天堂。可惜法俄交戰，卡莎特在夏天的羅
馬短暫學習，隨即在一八七〇年的春天乘船回美國。

　　經過四年的歐洲美術旅程，回到了費城後，雄心勃勃的卡莎
特馬上籌設畫室，並與其他同行交往，共同鑽研。一八七一年碰
到「賓州藝術學院」擴建，課程暫停，模特兒的安排或臨摹名
畫都很困難。再加上美術品的供應受到限制，使得卡莎特有六個
星期不曾動過畫筆，而促使卡莎特最後決定返回歐洲。

　　近一年半之後，卡莎特將兩幅較滿意的作品帶回紐約畫廊尋

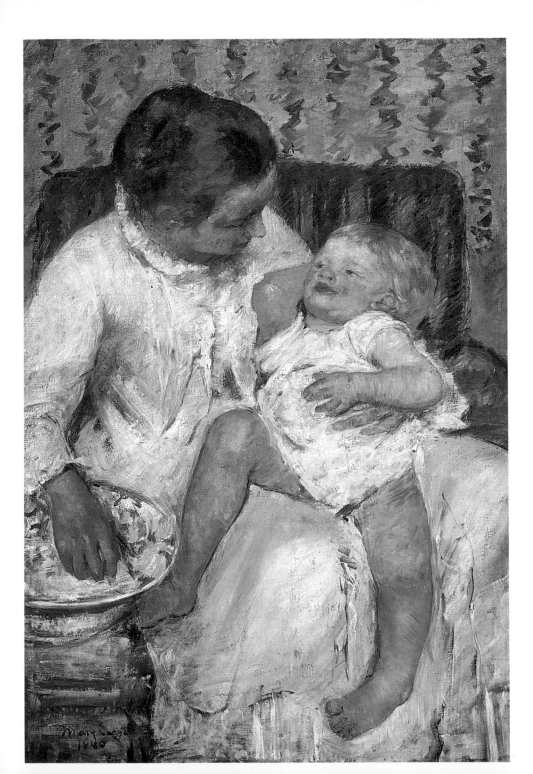

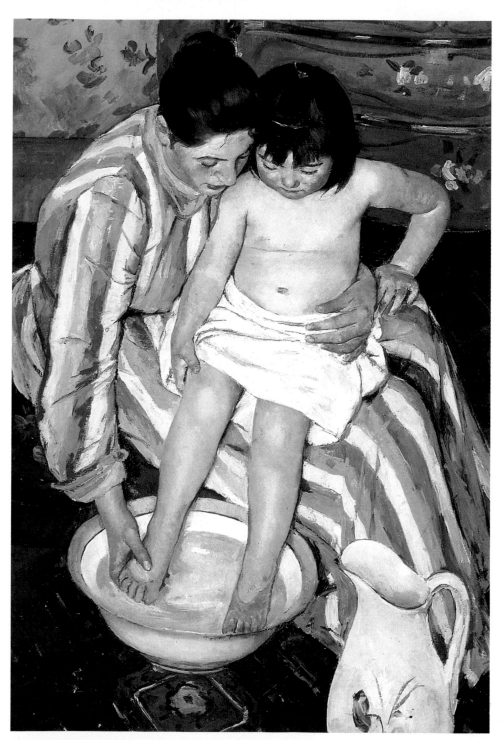

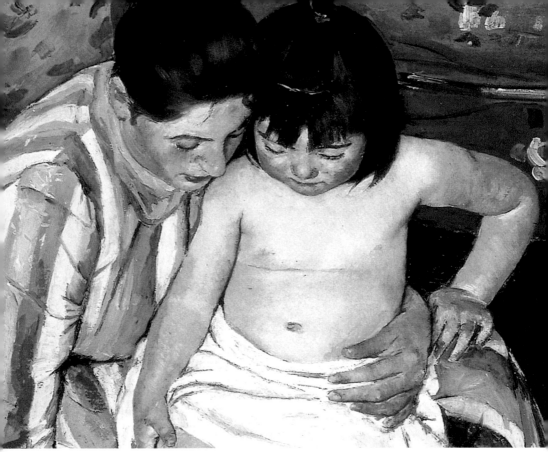

沐浴的孩童（局部） 1880 年　油彩、畫布　100×65cm　洛杉機康堤美術館藏（上圖）
沐浴的孩童　1880 年　油彩、畫布　100×65cm　洛杉機康堤美術館藏（左頁圖）

求發展，但幾乎沒人注意，更沒收藏家過問。卡莎特只好把油畫送到芝加哥去試探中西部的觀眾是否認同，不過一個星期後，芝加哥大火，將陳列在珠寶店的藝術品燒成灰燼，這個打擊使她頓覺前程暗淡，工作、金錢、名譽全未獲得，卻造成她返回歐洲的最好藉口。

名畫的臨摹

適逢匹茲堡天主教堂的神父知道卡莎特去過很多歐洲名教堂觀畫，願意付三百元給女畫家去臨摹兩幅歐洲宗教畫，將來準備

掛在即將完成的聖保羅大教堂。

卡莎特接受了這項任務，前往瞭解複製指定的十六世紀北義大利的名畫家柯勒喬（Correggio）的〈聖母像〉和〈聖母加冕〉，這兩幅作品雖然不是全世界名作，也算是義大利最上乘藝術品。

然而卡莎特真正追求的目標不衹是名家古畫，更要創作現代的作品。凡是精緻的收藏都是她所仰慕的。匹茲堡神父給的酬勞，正好讓她去西班牙學習最出色畫家的技巧。由於她手持介紹信，幾乎所有義大利和西班牙的天主教堂，都給予卡莎特特別的協助與照顧。

從臨摹中學到很多文藝復興時期的藝術及學院的訓練，她相信經過這些名家古畫的洗禮更有助於其尋求與肯定成為職業藝術家的志向。

卡莎特在一八七一年底到倫敦，轉往義大利的帕馬（Parma），先去拜訪當地的藝術學院，選擇了卡羅（Carlo Raimandi）做為導師。卡羅幫她們安排畫室與模特兒，指引城市中的藝術寶藏，並提供工作中所需的批評；這位精於雕刻的藝術家，也邀請學生觀摩他的工作場所與藝品。

不久，整個帕馬的人都注意到卡莎特和她的畫作，並渴望認識這位來自美國的年輕女畫家。其複製的〈聖母加冕〉也在六月送回匹茲堡，在教堂內正式公開後，得到讚賞。可惜此畫已毀於一八七七年的火災之中。

當卡莎特待在帕馬時，開始準備參加一八七二年法國美展，題材是〈嘉年華會〉，畫面描繪兩位義大利婦女從陽台向遊行的隊伍擲花。

同時卡莎特也為一八七二年在米蘭舉辦的藝術展著手〈女祭司〉（Bacchante）的畫，這個題材在十九世紀的畫家中相當流行，尤其與法國學院派的傳統頗有淵源。畫中的女信徒跟隨羅馬酒神，半身的人像戴著葡萄葉冠，穿著義大利的村婦裝，手敲著

圖見30頁

嘉年華會　1872 年　油彩、畫布　63.5×54.6cm　私人收藏

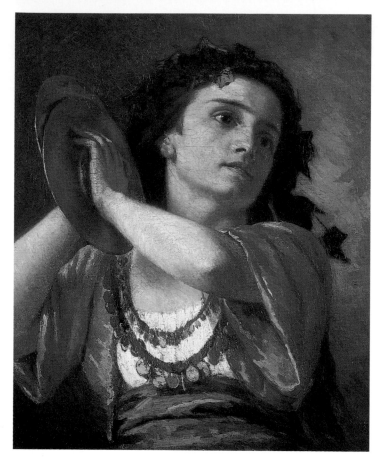

女祭司　1872 年
油彩、畫布
60.6 × 50.5cm
賓州美術學院藏

鐃鈸。入選的〈嘉年華會〉與〈女祭司〉正顯示了卡莎特的
專業才華，更堅定了她的信心。其中〈嘉年華會〉還由美國收
藏家以二百元搜購。

　　美國藝評家與收藏家詹姆士‧傑魯士（James Jackson Jarues）
曾經在一八六九年出版了《藝術創意──一個美國藝術愛好在歐
洲的經驗與觀察》對卡莎特同一年代留歐學藝的青年頗具影響
力。作者把他對歐洲古畫與當代的藝術作非常獨到的描述。

　　卡莎特把柯勒喬經驗，作爲她藝術教育的下個目標；長久期
待到西班牙馬德里去觀摩歐洲大師名畫的願望就要實現。

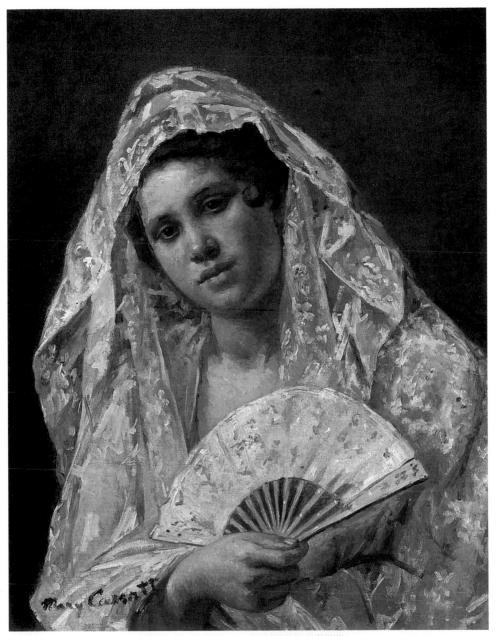

絕世美女　1873 年　油彩、畫布　65 × 49.5cm　華盛頓國家美術館藏

繪畫西班牙風情

一八七二年的十月，卡莎特獨自前往馬德里。當時年輕的畫家對西班牙的繪畫覺得要花更多的時間去研究，尤其是富藏名畫的馬德里博物館，即使法國的畫家也要到西班牙來接受洗禮。

卡莎特把博物館當教室，儘情的欣賞、臨摹名滿天下的西班牙畫家的不朽之作。她在馬德里待了三個星期後，又去別的城市，訪問對西班牙收藏與研究有成的美國人。像是住過費城的威廉・史都華（William Stuart），他對西班牙藝術的收藏與瞭解就頗為知名。

卡莎特從古畫中領悟到前輩大師的技巧與方法，漸漸地開拓出自己的畫風。

數月來的查訪，卡莎特受到西班牙藝術的影響，之後的五個月中，她專注於西班牙的主題：〈陽台上的調情〉就是四幅畫中的頭一件。當然這些題材，她必然參照於過去畫家所採取的表現方式與構圖。畫中三位著時髦服飾的人物形成了群組。一八七三年首次展示於「辛辛那提工業博覽會」中，這也是卡莎特第一次將成年男子的身影放入畫中。另一幅〈絕世美女〉的女性服飾則是當時歐洲與美國最流行的款式。

圖見 31 頁

卡莎特畫過兩張西班牙最狂熱的活動——鬥牛為題材的畫：〈向鬥牛士致敬〉和〈鬥牛之後〉，畫中沒有殘忍的場面，主要是描寫鮮艷的鬥牛士服飾。隨後，她把〈鬥牛之後〉送到美國市場去推銷。這類西班牙鬥牛題材，在歐洲不會受排斥，但是當時來自外地的藝術家卻不一定欣賞，可見卡莎特具有開風氣之先的敏銳觀察，這是成功藝術家很重要的特質之一。

圖見 34、35 頁

一年後，紐約的「國立設計學院」（National Academy of Design）舉行畫展，卡莎特於西班牙時期的藝術創作，首次出現在美國畫迷面前，引起紐約新聞界的注意。這也是卡莎特展現了學習十七世紀西班牙繪畫技巧和寫實風格的成果。

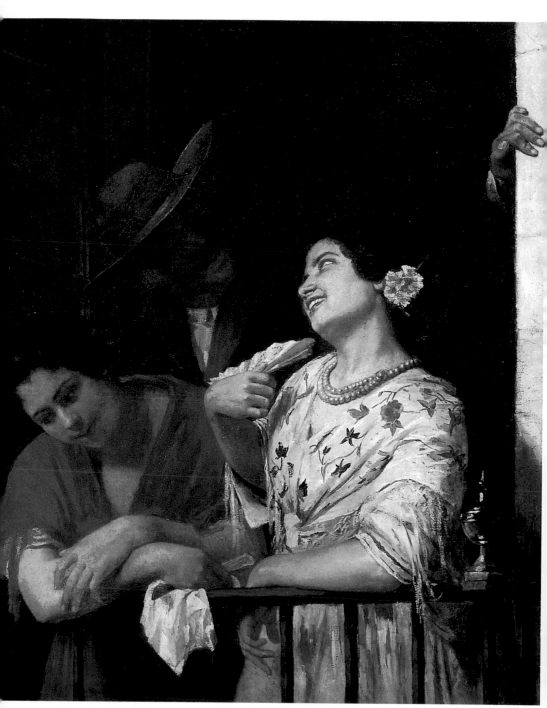

陽台上的調情　1872 年　油彩、畫布　101×82.6cm　費城美術館藏

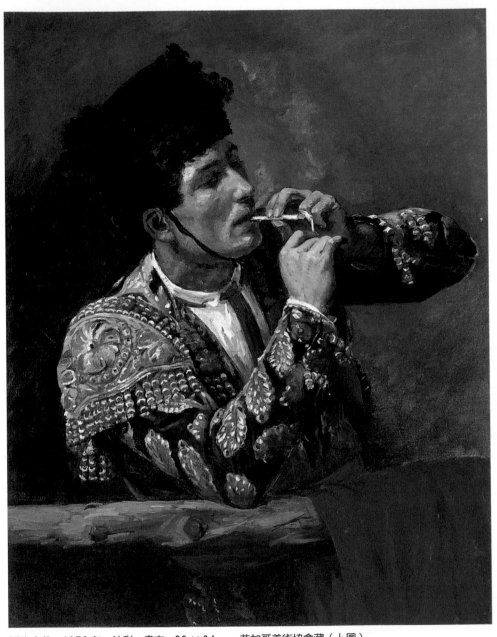

鬥牛之後　1873 年　油彩、畫布　82×64cm　芝加哥美術協會藏（上圖）
向鬥牛士致敬　1872～73 年　油彩、畫布　100.6×85.1cm　麻省史達林及福蘭塞克拉克美術館藏
（右頁圖）

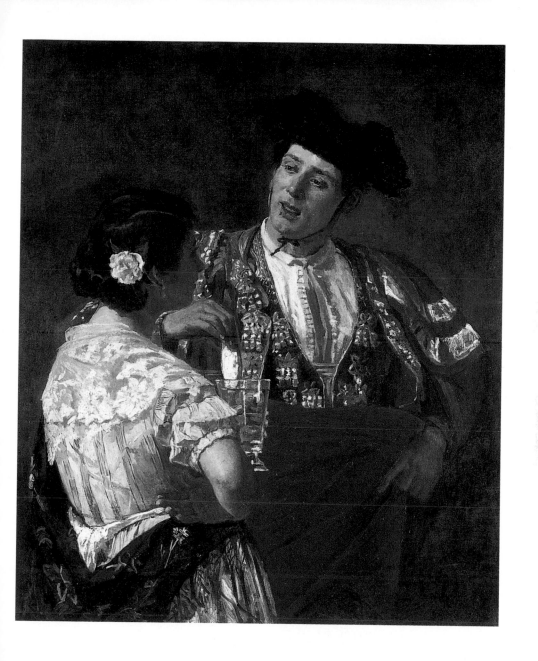

一八七三年春天卡莎特抵達巴黎。同伴發現她在多次旅行歐洲各地後，對她自身藝術的成長深具啓發性，並已顯現在這位具藝術潛力的女畫家身上。然而一度想定居羅馬的卡莎特，在數月後卻發現，只有一個地方能發揮群體藝術所產生的力量，開創出

35

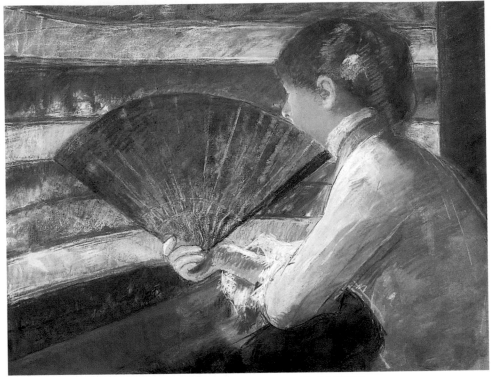

在劇院　1879 年　粉彩、金屬顏料、畫布　65.1×81.3cm　費城美術館藏

現代藝術的花朵，那就是巴黎。也唯有巴黎的藝術環境，能讓藝術工作者分享共創的視界。

繪畫主題與根源

　　一八七四年卡莎特正式定居巴黎。她知道巴黎是當時現代藝術世界的中心，也是做一位職業畫家最好生存的地方。

　　從一八六〇年到一八七〇年間，巴黎正式轉型成一流大城市的階段，科技使得這個城市迅速成長，媒氣燈和電燈照亮了室內和街道，延伸了晚間娛樂的時間，大的百貨公司陸續開張，櫥窗被燈泡、閃亮的裝飾物和貨品顯得更吸引人的目光。雜誌所介紹的都是最新時尚的產品。

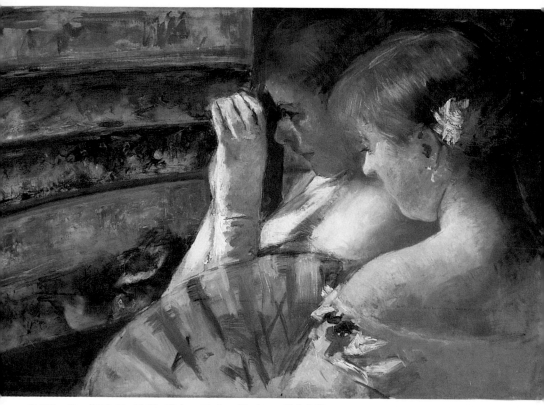

包廂的一角　1879 年　油彩、畫布　43.8 × 62.2cm　私人收藏

　　卡莎特和她姊姊麗迪亞不但穿著時髦的服飾，而且非常清楚
巴黎的時尚雜誌和最有名的公司。戲院與歌劇是她們經常涉足與
享樂的場所。顯然卡莎特清楚的知道若要自我塑造成一個成功的
藝術家，她必須先成為現實社交生活中的領導人物。

歌劇院中的女人

　　十九世紀的法國藝術，劇院是最受歡迎的。當時巴黎最豪華
的戲院就是「歌劇院」（Opera）建於一八六二與一八七五年
之間，舞台寬廣，兩旁的觀眾席有四層之多，包廂的設備更是講
究，而在進入表演廳之前的兩旁走廊，全是些有名的壁畫，這對

在劇院（局部） 1880 年
（左圖）

在劇院 1880 年
油彩、畫布 81×66cm
波士頓美術館藏
（右頁圖）

經常出入歌劇院的卡莎特自然不會視若無睹，這也對她在一八九三年為芝加哥國際博覽會所參展的壁畫，有所啟示。

　　卡莎特所繪的劇院主題往往圍繞在強調觀劇的女性觀眾，她描繪這些女人在包廂或特區去欣賞歌劇或巴蕾舞的情景。那時代包廂的租費都在千元法朗之譜，不是一般人所能承擔，就是一張票的價格也是勞工階級多日薪資，相當貴族化。包廂的結構通常是豪華而貴重的裝飾，背牆全是鏡子，這項設備給予卡莎特一種觀察自己與他人的方便，同時明亮的燈光反射，顯示溫暖與變化。這一點在畫家的作品中，鏡子不但是一項重要的構圖要素，也增加了豐富的想像力。

　　巴黎婦女的服飾，總是走在全世界的尖端，不只是顧客追求時髦而已，連介紹時尚貨品的雜誌，在一八三〇到一八四八年之

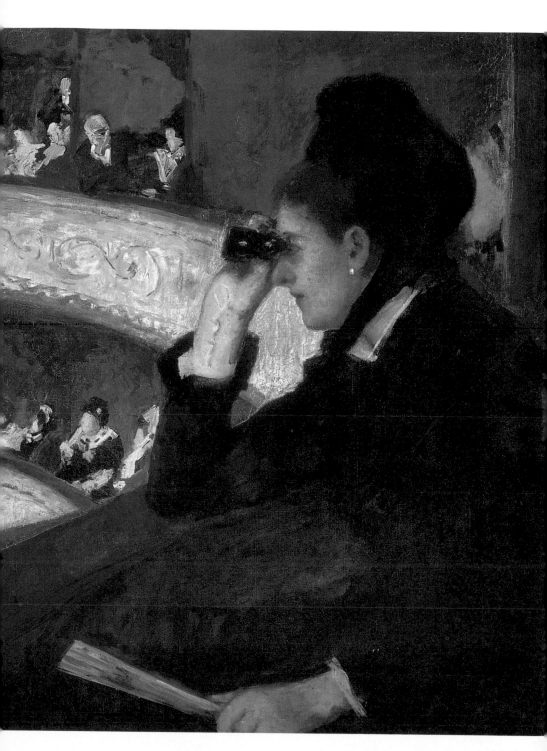

間，竟有一百種以上不同的定期刊物出現。這些刊物更是推出不同的婦女休閒活動，諸如購物、逛街、旅行、參觀畫展、欣賞表演。

　　卡莎特畫中的婦女穿著時髦的服飾，無論在任何場合，都盡顯其華麗尊貴。她把劇院中包廂鏡子應用在畫作中，畫中出現雙層人物的構圖，造景中，不但看到正面的情況，同時背面的景緻，一樣可以顯示，使畫面更富有變化。她善用鏡子功能，擴展了畫面的空間，強調了女性的主題，產生一種動態的感覺，甚而研究兩種不同認知的表現手法。有時候鏡子給予人脫離現實景像的意味，而保留一種兩度空間的想像與活動範圍。難怪印象派畫家們對印象派的詮釋就著重在真實與幻影之間、生理與心理之間錯綜的視覺變化與表現。

　　觀劇的人們手持望遠鏡的畫面是當時相當流行的題材，在卡莎特的「包廂畫」中，婦女的眼神並不採正視的角度，她強調人物與周遭建築及明亮光線下產生的關係。在〈包廂中的女人〉，畫中女子顯示著健康、開放、自在，手臂倚靠坐位，身子稍稍傾斜，微開的雙唇，露出白齒，美麗的女郎露出笑意，在金光閃爍的色彩下自我陶醉。她將女性主題的獨立性，放在最高層次，其他都不是重點與需求，包廂畫中幾乎找不到男性，由此不難猜測這也是卡莎特在反應女性自我的一種反射呈現，劇院的題材正好滿足了她的自負與現代感。

　　卡莎特對鏡子的應用，從劇院延伸到家庭，在〈仕女的畫像〉中，因為有了鏡子，不會顯得那麼單調，而鏡子並非畫中主題，所以她畫中家庭內的鏡子，都相當暗淡。同時卡莎特將鏡子視為隱私的裝備和充滿想像的媒介。另一幅她母親的畫像用同樣的畫名，鏡子反射了報紙和右手的部分。鏡子是時髦女人一日不

圖見42頁

圖見43頁

包廂中的女人　1878/79年　油彩、畫布　80.2×58.2cm　費城美術館藏（右頁圖）

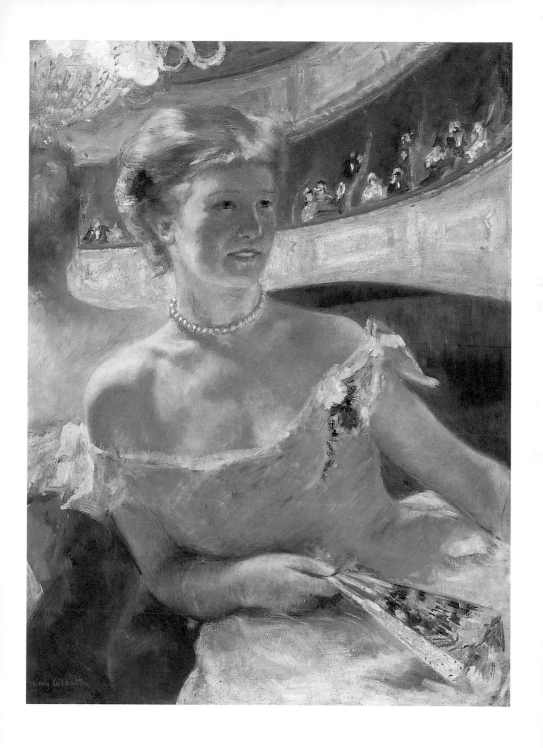

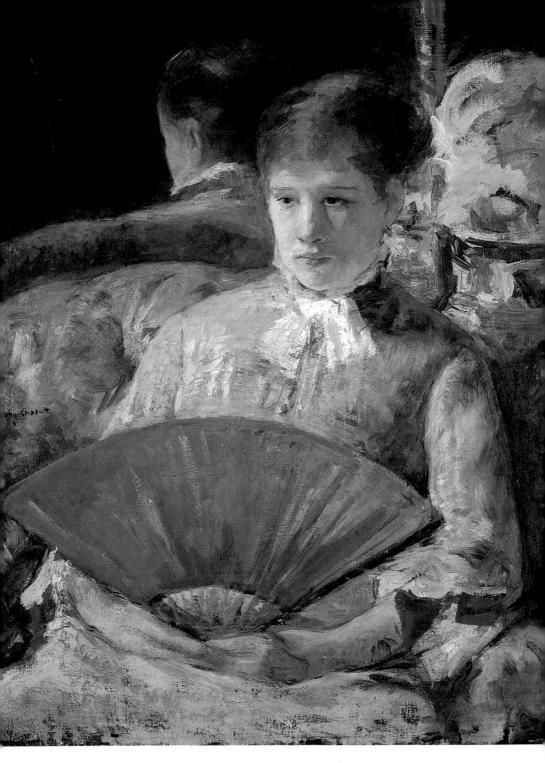

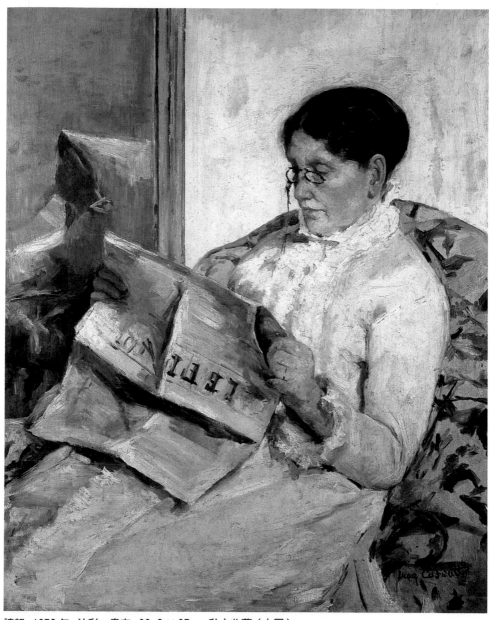

讀報　1878年　油彩、畫布　99.2×87cm　私人收藏（上圖）
仕女的畫像　1877年　油彩、畫布　85.7×65.2cm　華盛頓國家畫廊藏（左頁圖）

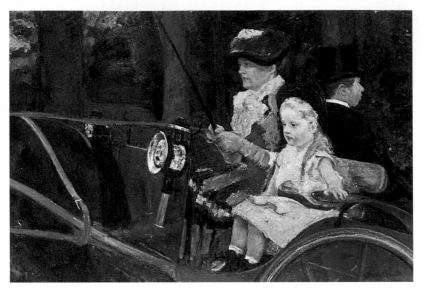

駕馭馬車 1879年 油彩、畫布 89.5×131cm 費城美術館藏

可欠缺的必備品,她的畫正反應了當時高貴女性的現實生活。

由於卡莎特非常瞭解所要表現的主體是什麼,因而經過長期經驗的嘗試,她用不同的畫材來顯示技巧;像是金屬顏料、泥顏料、膠顏料和粉蠟筆,透過紙張和畫布,創新了一種加強畫作表面的光彩效果。很顯然地,應用混合的顏色更是理想。

像粉蠟筆所畫的〈在包廂中的麗迪亞斜倚雙臂〉一作,在一八八○年的印象派畫家展中出現,當時的藝評家驚訝於她應用黃色、綠色和紅色的手法。其用意就是在強調從人體的肩膀和膚色去反應人造光線的設計。在這幅畫中,女主角身著低胸黃色的薄紗衣服,坐在蕃茄色的高背椅中,鏡子中反映了家具、服飾和她的髮型,看起來就好像是籃水果般的秀色可餐。

卡莎特描繪的婦女題材包括有欣賞戲劇、參觀展覽、家裡飲茶、園藝活動、公園遊戲、駕馭馬車和海邊休憩。在〈駕馭馬車〉畫中出現了三位人物,一是卡莎特的姊姊麗迪亞,一是畫家竇加的姪女,兩人坐在同排方向,另一位是馬伕,他是背向駕著

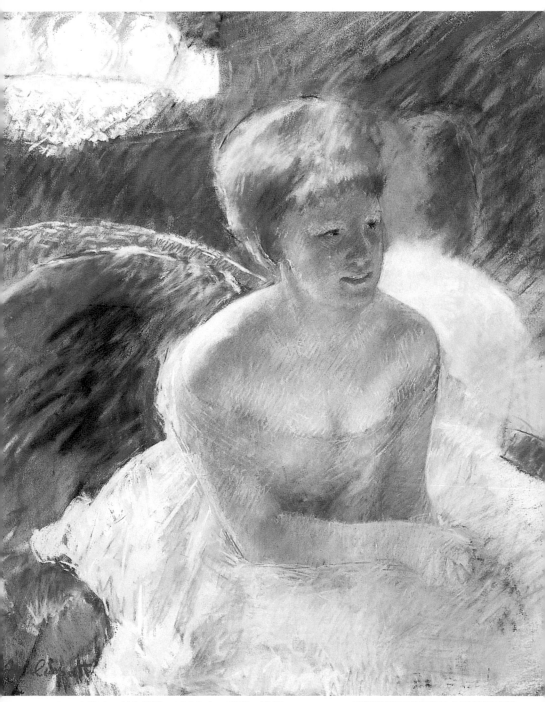

在包廂中的麗迪亞斜倚雙臂　1879 年　粉彩、畫紙　55.4×46cm 密蘇里州尼爾森艾特金斯美術館藏

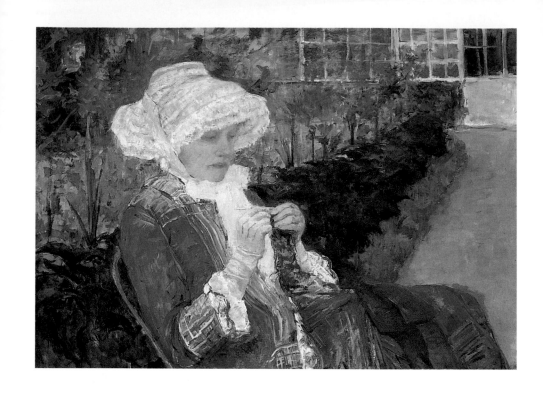

車，雖然三人靠得很近，眼神卻是各顧各的，射向不同方向，處處顯示畫家構圖的技巧不凡。

　　卡莎特與麗迪亞都是有教養的女性，獨立卻懂得生活享樂，卡莎特的畫還想傳送一項訊息：就是讓一般人知道，未婚的婦女與姊妹，或是女性朋友生活在一起，有一種較爲自由的感受，這是已婚的婦女所無法想像的。

　　一八八二年卡莎特完成了最後一幅劇院包廂的題材畫作，之後她慢慢轉移興趣到室內的主題。

　　卡莎特的父母在一八七七年由費城移居巴黎。當知道麗迪亞生病而無法治癒時，她們的出外活動減少，這項個人生活的改變也影響到卡莎特的繪畫主題，卡沙特漸漸專注描寫於室內生活。

　　卡莎特家人住的公寓與她的畫室很近，就是與其他畫家的工

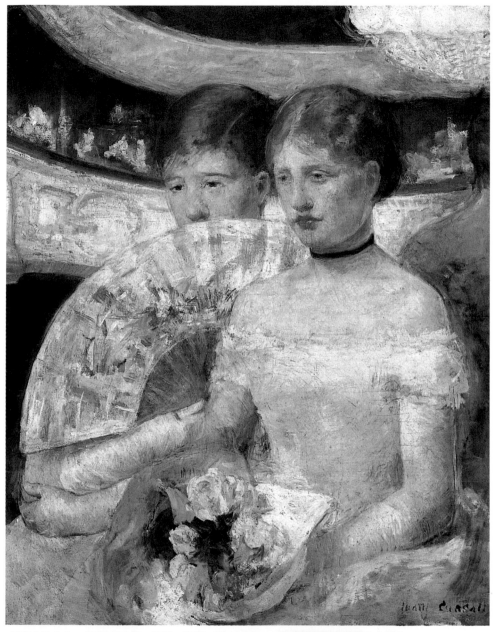

包廂中的女人　1881/82 年　油彩、畫布　80×64cm　華盛頓國家畫廊藏（上圖）
花園　1880 年　油彩、畫布　66×94cm　紐約大都會美術館藏（左頁圖）

作場所，都同在一個區域。女性所接觸到的世界跟那個時代所開放給予男性社會的空間遠爲狹窄。因而她所能選擇與代表的世界，正是當時她所熟悉與之相處的中上層婦女生活。依照社會習俗與禮儀，婦女多半在家裡接待朋友，她則是孩子最主要的教師與保護者，顯現當時婦女在家庭中主要扮演培養與安排環境的角色。

根據法國人口調查局的報告，從一八五一到一八九六年間顯示有百分之十二的婦女年齡在五十歲以上，從未結婚，而超過五十歲以上的單身，竟佔百分之三十四的比例。由此不難想像婦女在那時單純的日常生活中的樣貌。

當時中上層的婦女生活，每天的例行活動不外就是沐浴打扮、縫製、育兒、待客、洗衣、購物。卡莎特畫中的婦女多爲半身像，在家穿著較爲簡樸、輕便，有時畫中人物的服飾也變成了整體之設計、形態和顏色的部分。她希望把這些家常瑣事，不作特殊的描繪，而強調活動重於個性的顯示。

吹拂巴黎的東洋風

另一項對卡莎特繪畫影響深刻的是日本的木版畫（Wood block Print）。在一八六〇年間，西方人接觸了日本的文化，造成了一股狂流，凡是日本的器物，尤其是藝術品，在巴黎市場相當看好；使得一八六七年的國際博覽會的日本館人山人海。一八七八年的展覽會熱潮依舊，一下子西方世界出現了很多東方藝術與亞洲文物的收藏家。莫內的好朋友杜芮（Duret），也與卡莎特熟識。她在一八八〇年初旅行到日本，帶回了一千三百多本的畫冊（今仍藏於巴黎國家博物館），經過研究，發表了一些專題，說明日本畫與印象派之間的關係。他指出雙方都很樂意對生活情趣加以描繪和偏好主要的顏色。

一八七〇年左右，日本畫可以在歐洲一些小畫廊中購得，但十年後凡是巴黎豪華的百貨公司都開始競相爭售；卡莎特就買了

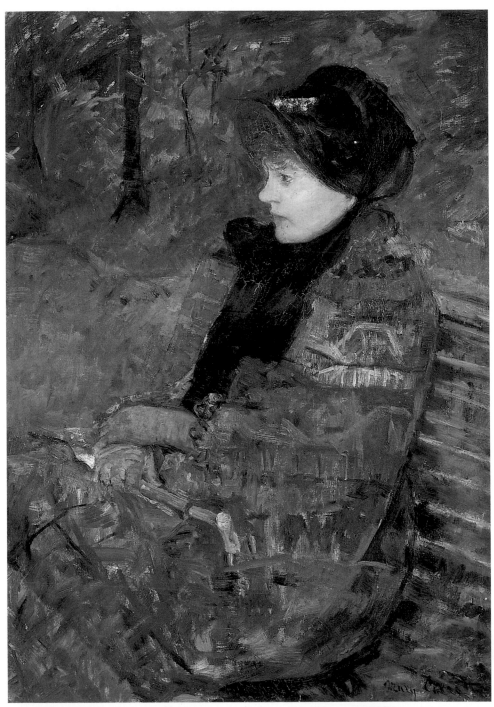

秋日（麗迪亞畫像） 1880 年　油彩、畫布　93×65cm　巴黎貝堤柏來美術館藏

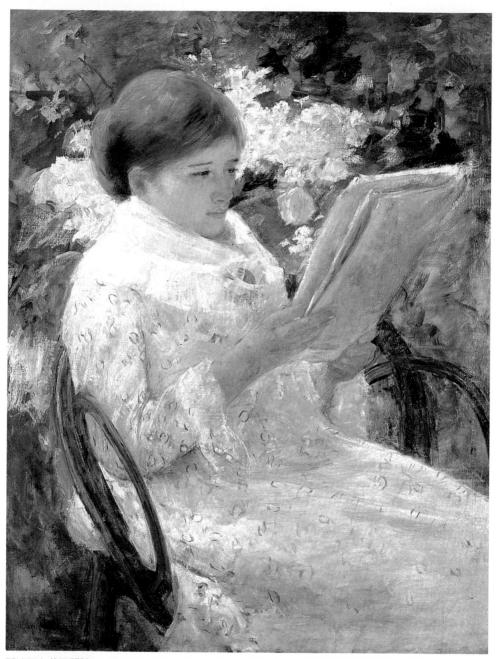

麗迪亞在花園閱讀　1880 年　油彩、畫布　90.2 × 65.2cm　芝加哥美術協會藏（上圖）
喝茶　1880 年　油彩、畫布　64.8 × 92.7cm　波士頓美術館藏（右頁圖）

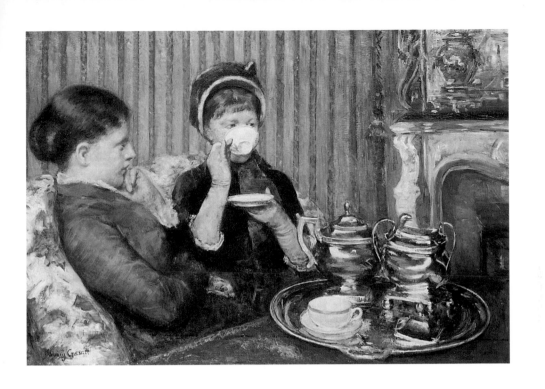

　　兩打以上出自日本名家的手筆的木版畫。為了瞭解日本的「茶道」，也購買整套茶具。另外，她也曾擁有一些中國繪畫。

　　卡莎特很快地理解而吸收日本的藝術內涵，把一些概念重新組合應用，像是裝潢形態、不對稱的結構、反西方傳統的透視畫法，強烈的外圍輪廓，沒有立體感的實物和大膽的色差。當她的作品在一八八〇年第五屆印象派畫家展覽展出時，讓人一片訝異。藝評家阿曼德・席爾維斯徹（Armand Silvestre）就覺得卡莎特的畫像是沒有遠景的日本藝術品中最真實的模式，並盡情的以混合顏色來表現歡娛的氣氛。

　　日本畫風吹遍整個巴黎，只要看看許多印象派畫家作品中「扇子」出現率的頻繁，就知道當時盛行的情況。歐克特夫・烏桑（Octave Uzanne）在一八八二年出版了法文本對扇子研究的報告。有些藝術家也跟隨遠東地區傳入的格式，構圖成扇形的畫

喝茶（局部） 1880年 油彩、畫布 64.8×92.7cm 波士頓美術館藏（上圖、右頁圖）

面。扇形畫一時變成室內裝潢最時髦的擺設。

　　雖然卡莎特長居法國，可是根植英國文化，讓她對畫的處理方式傾向英國藝術家的表現，像是家庭情景和室內活動，飲茶習慣等。又由於早期年輕時所接觸的訓練，常常可以看到室內擺設具有十七世紀荷蘭格局和十八世紀法國畫家的遺風。

　　在室內畫為主題的作品中，印象派畫家所構圖的男性總是透過窗戶往外看，而卡莎特筆下的婦女雖是面向光線，卻不顯見外

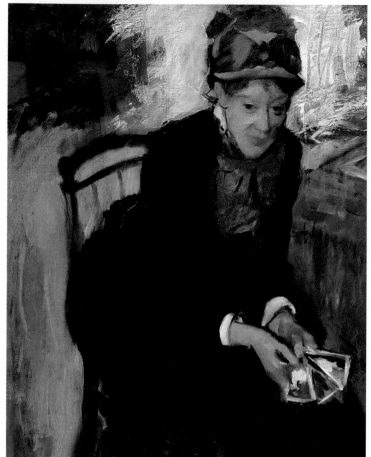

竇加
瑪麗・卡莎特坐著、手
拿紙牌　　1880～84年
油彩、畫布
華盛頓國家肖像畫廊藏

景，這種安排，可見於〈婦女站著，手持扇子〉和〈倚窗的少 圖見57頁
女〉，女性主角們，都是低頭往下看，而非朝外瞧。

　　竇加（Edgar Degas, 1834～1917）也曾經為卡莎特畫過像。
這幅畫中她坐在椅子上，身子略微向前傾斜，兩手握著樸克牌
（又有點像是打開的摺扇），眼神略有所思。竇加強調這雙有力
而優美的具有剛毅的手掌，也正顯示了在卡莎特的繪畫中，婦女
的雙手完成了很多家務事。從這幅畫作，我們可以進一步認識女
畫家卡莎特給別人的印象為何？

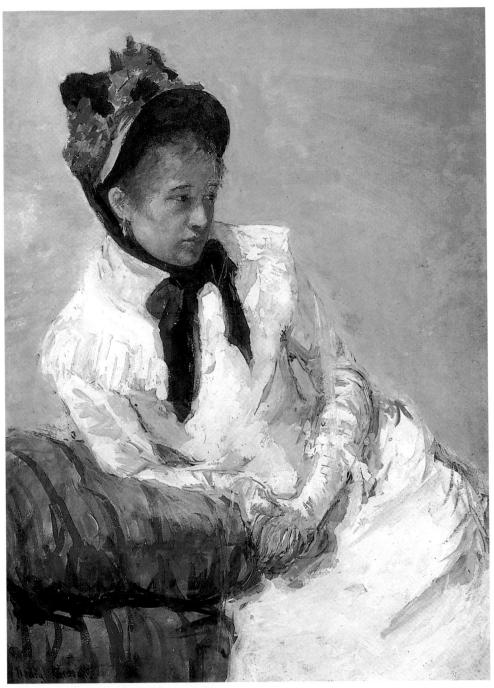

倚窗的少女　1883年　油畫、畫布　100.3×64.7cm　華盛頓可可倫畫廊藏

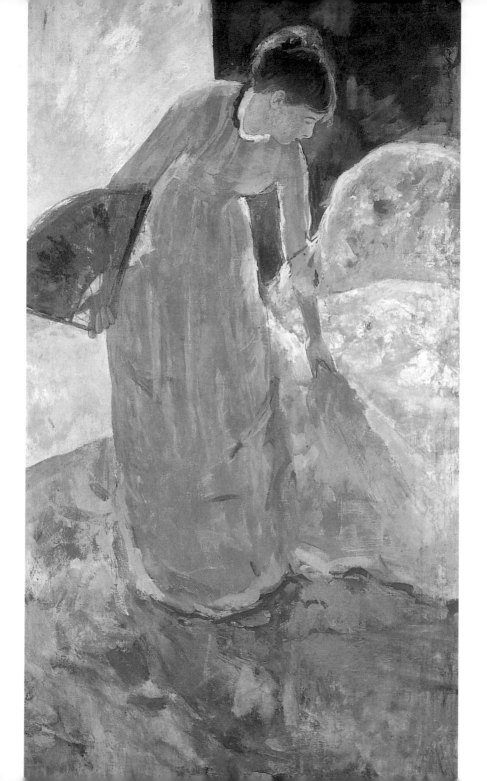

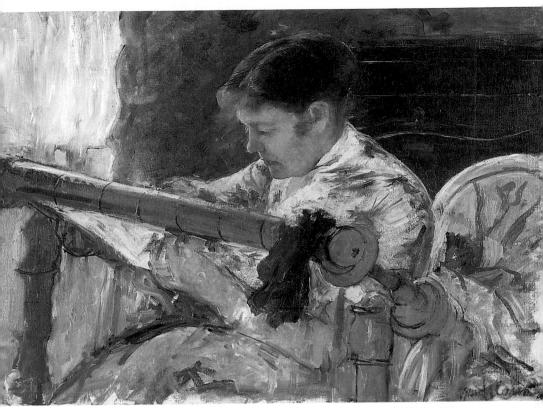

麗迪亞坐在刺繡機前　1880/81 年　油彩、畫布　65.5×92cm　福林特藝術協會藏（上圖）
婦女站著，手持扇子　1878/79 年　混合媒材、畫布　128.6×72cm　私人收藏（左頁圖）

　　卡莎特與竇加認識很早，相處也久，不難受到影響，兩人都
有相關的繪畫題材；像是劇院、沐浴、室內活動，可是兩人表現
的手法卻不同。竇加的畫面中顯著的有一種情色環境的成份，而
卡莎特的作品中卻是婦女交換信賴的家庭式的空間。同時在白天
與夜晚的活動中，兩位畫家特別選擇了自我的代表性。從性別的
觀點來看，卡莎特是在描繪婦女世界的白天活動，而竇加的畫
作，不少純粹描繪男人出入的世界。更重要的一項：卡莎特表現
的女性身體，不管在任何情況下，總是相當含蓄，至少有衣衫遮
蓋保有隱私。

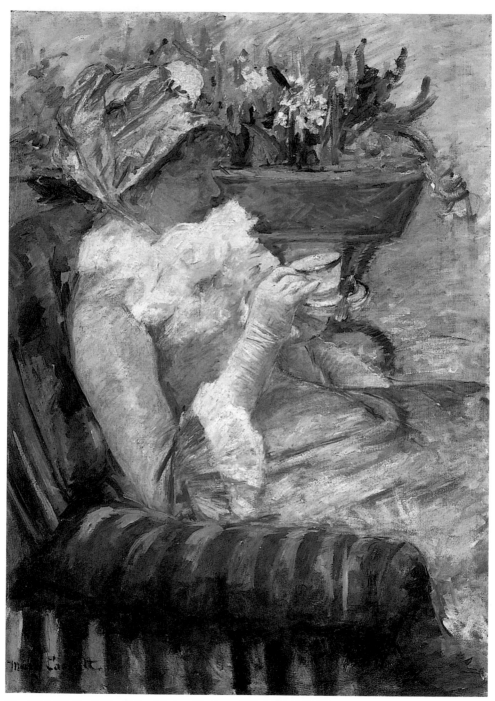

茶　1880/81 年　油彩、畫布　92.4×65.4cm　紐約大都會美術館藏

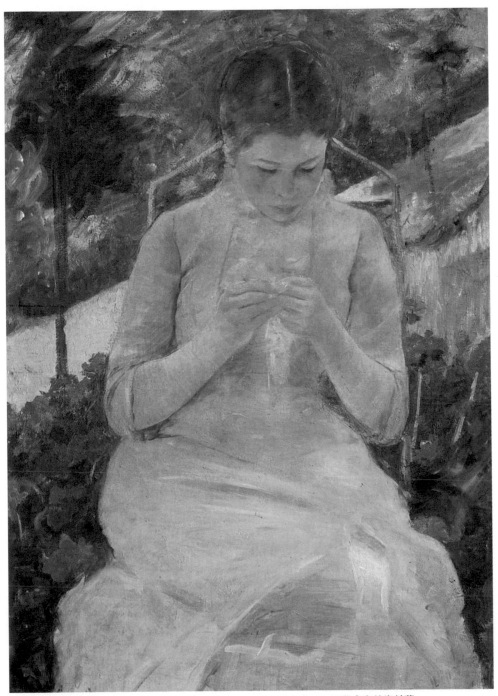

花園中縫紉的少女　1880～82 年　油彩、畫布　91.6×64.8cm　巴黎奧塞美術館藏

麗迪亞坐在花園裡　1880年　油彩、畫布　27.3×40.6cm　私人收藏（本頁上圖）
麗迪亞坐在長椅上　1881/82年　油彩、畫布　38.1×61.5cm　私人收藏（本頁下圖）
蘇珊在陽台上抱著小狗　1883年　油彩、畫布　99.7×64.8cm　華盛頓可可倫畫廊藏（右頁圖）

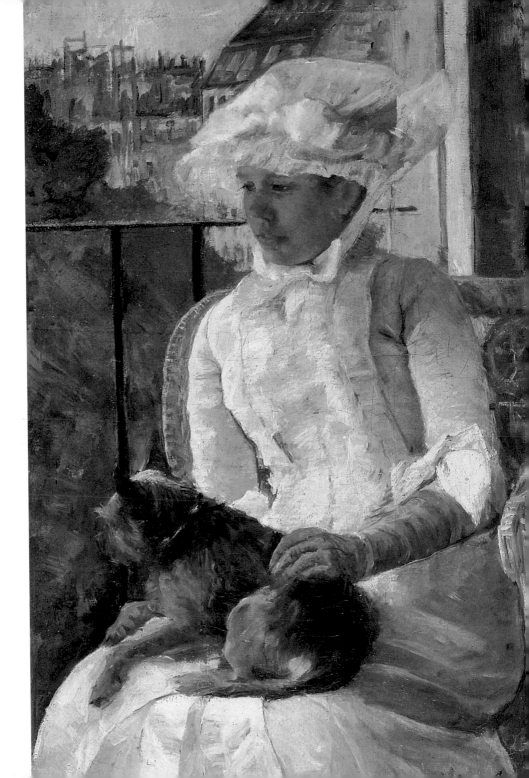

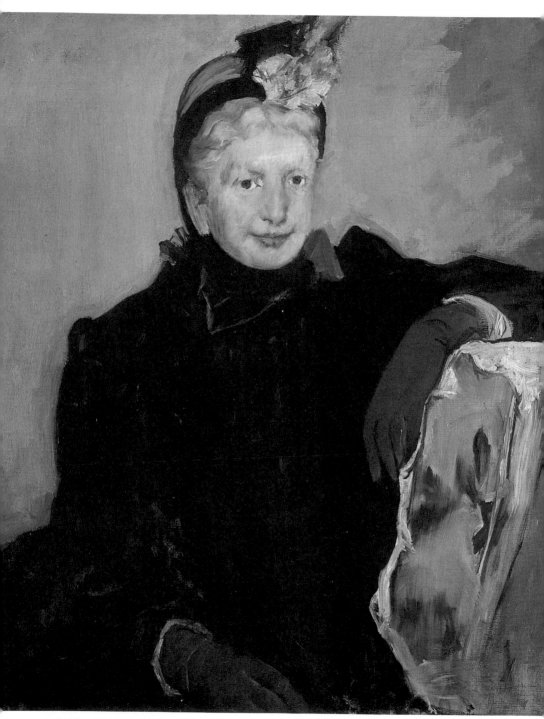

女士的畫像　1887年　油彩、畫布　72.7×60.3cm　華盛頓國家美術館藏

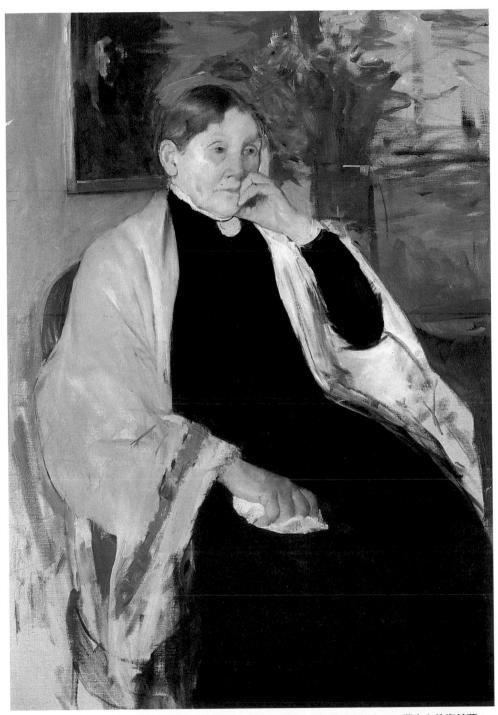

卡莎特女士的畫像（瑪麗卡莎特之母） 1889 年　油彩、畫布　96.5×68.6cm　舊金山美術館藏

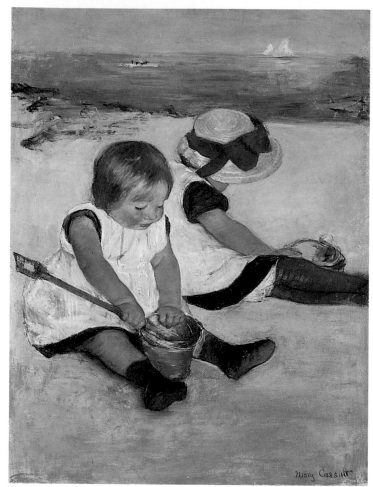

海灘上的孩童
1884 年　油彩、畫布
97. 5 × 74. 3cm
華盛頓國家美術館藏

穿戴草帽與圍裙的小女孩
1886 年　油彩、畫布
65. 3 × 49cm
華盛頓國家畫廊藏
（右頁圖）

溫暖親情的母與子系列

　　卡莎特畫作中出現的另一個主角是孩童，孩子的畫像顯示了
清新與自我。當女性去描繪孩童時代，這種特殊的感受並非一般
男性所能領悟，除非他們專注與關心這個問題。卡莎特的「母與
子」主題跟其他的室內活動和現代娛樂同樣的自然表現了中上階
層的生活。在歐洲標榜了一八〇〇是婦女世紀，而一九〇〇是屬
於兒童。

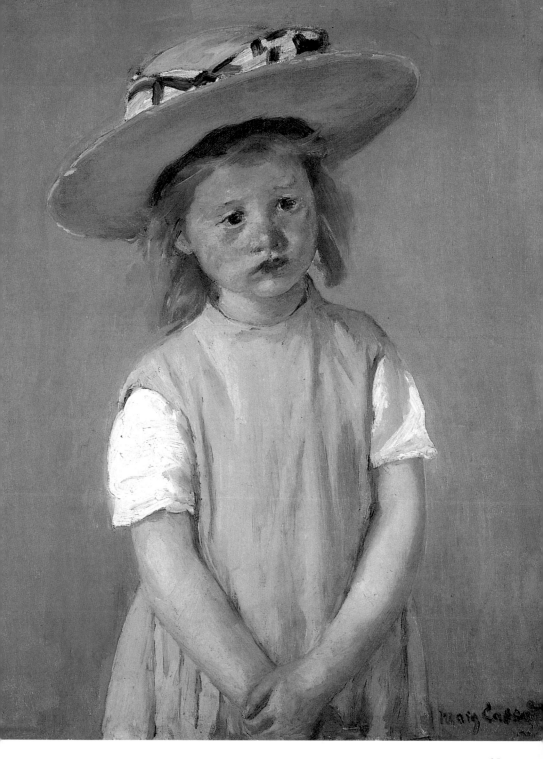

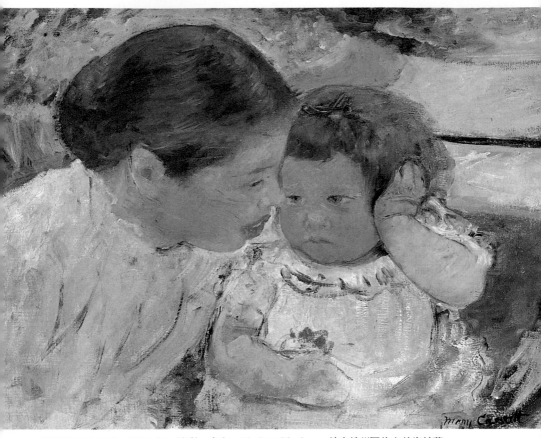

蘇珊安撫小嬰孩　1881年　油彩、畫布　43.5×58.4cm　俄亥俄州哥倫布美術館藏

　　在整個十九世紀的歐洲，有五分之一的新生兒不能生存，而三分之一至二分之一的孩子死於五歲之前。就以巴黎為例，一半的嬰兒都不是母親餵奶，於是當時的專家學者都呼籲，母親儘可能的自己哺乳，為的就是在產生母親與子女之間的基本親情。母親應該注意孩子的健康，給予保健、沐浴、運動和睡眠的正常安排。

　　大家都同意，孩子們天真無邪，前途無可限量，應該得到妥善保護。正好東方的日本婦女就是非常好的榜樣。從日本傳入歐

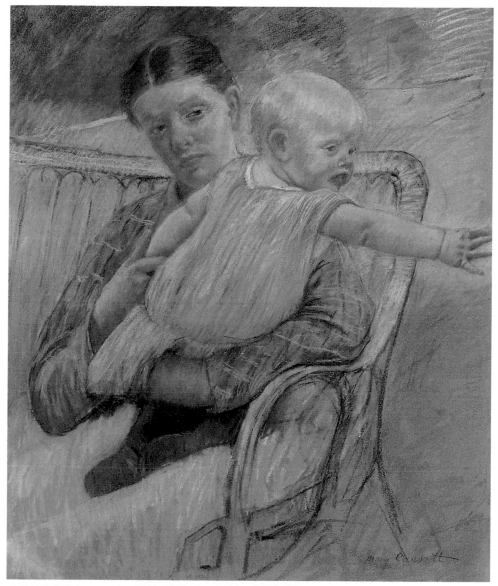

瑪莎德抱著嬰孩　1889 年　粉彩、畫紙　73×60cm　私人收藏

　　洲的畫冊，顯示婦女都是非常關心孩子的養育，不論遊戲、休
息、沐浴、聽故事時，任何的活動都有大人在場照顧著小孩。
　　卡莎特在一八七八到一八八○年間首次以「母親與孩子」

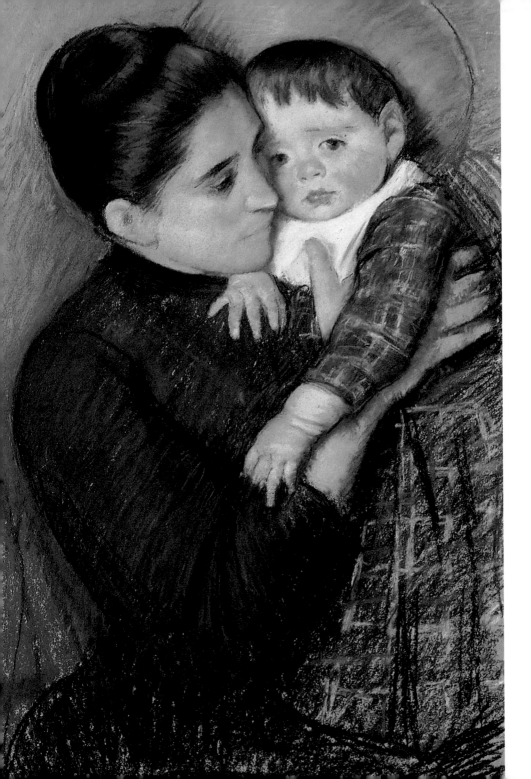

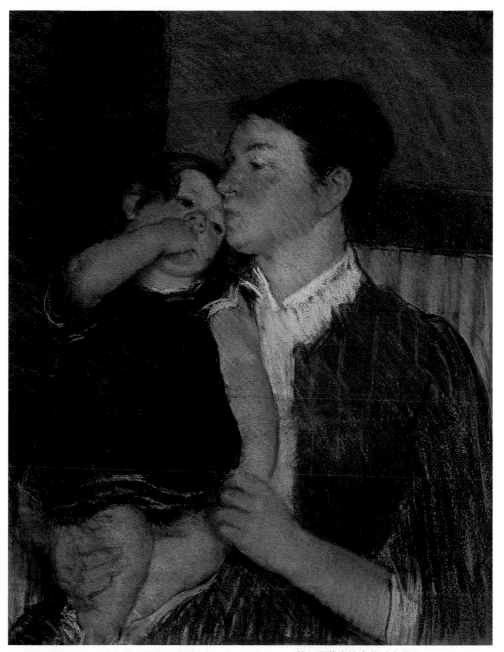

母親的晚安之吻　1888 年　粉彩、畫紙　82.8×73.7cm　芝加哥藝術協會藏（上圖）
母與子　1889/90 年　粉彩、畫紙　63.5×40.6cm　威廉班頓美術館藏（左頁圖）

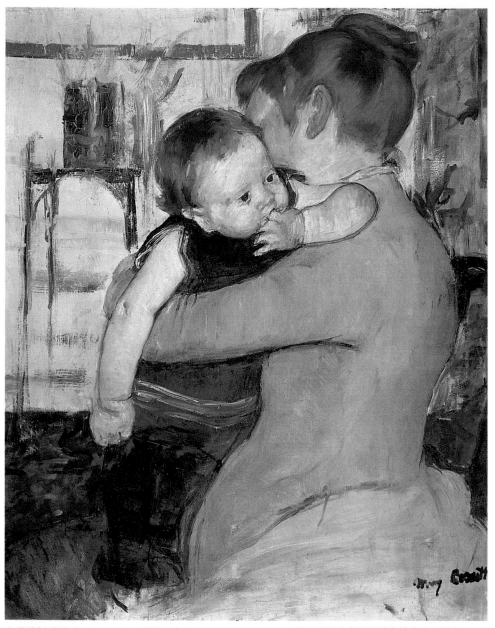

穿著藍衫的嬰孩　1889 年　油彩、畫布　73.7 × 59.7cm　俄亥俄州辛辛那堤美術館藏（上圖）
艾美和她的孩子　1889 年　油彩、畫布　89.9 × 64.5cm　肯薩斯州維其塔美術館藏（右頁圖）

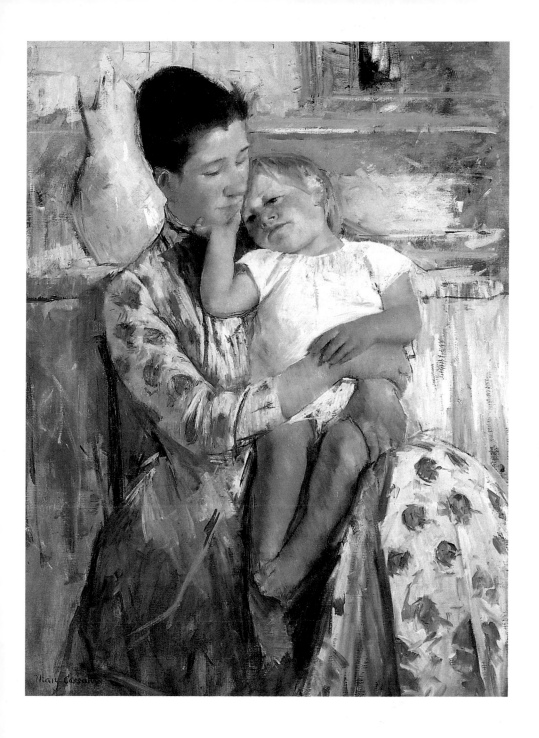

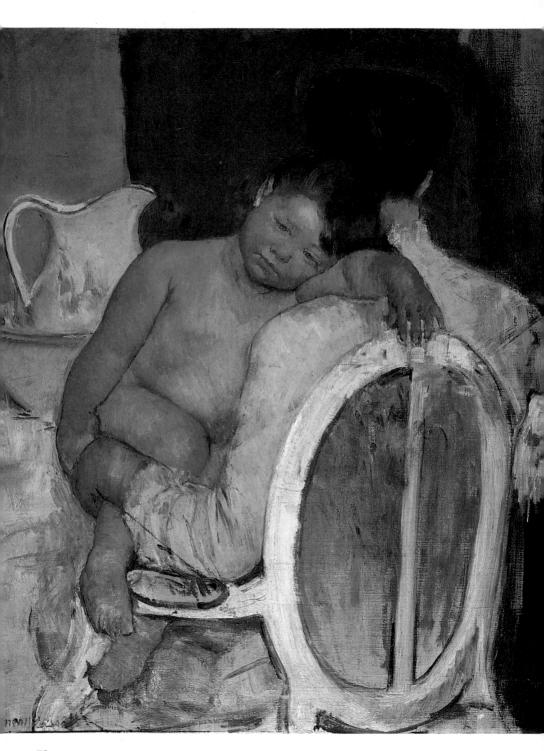

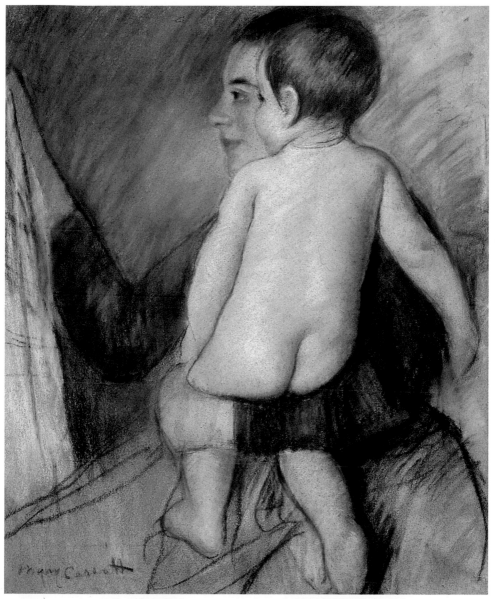

母與子　1890 年　粉彩、炭粉、畫紙　74.5×62.6cm　巴黎奧賽美術館藏（上圖）
母親懷抱孩子　1890 年　油彩、畫布　81.5×65.5cm　西班牙畢爾柏美術館藏（左頁圖）

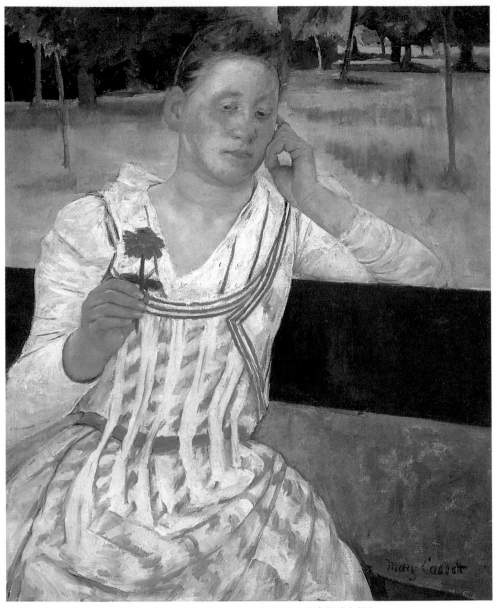

沈思　1891～92年　油彩、畫布　73×60.5cm　華盛頓國家畫廊藏（上圖）
縫紉的少婦　1890年　油彩、畫布　61×50.2cm　芝加哥美術協會藏（右頁圖）

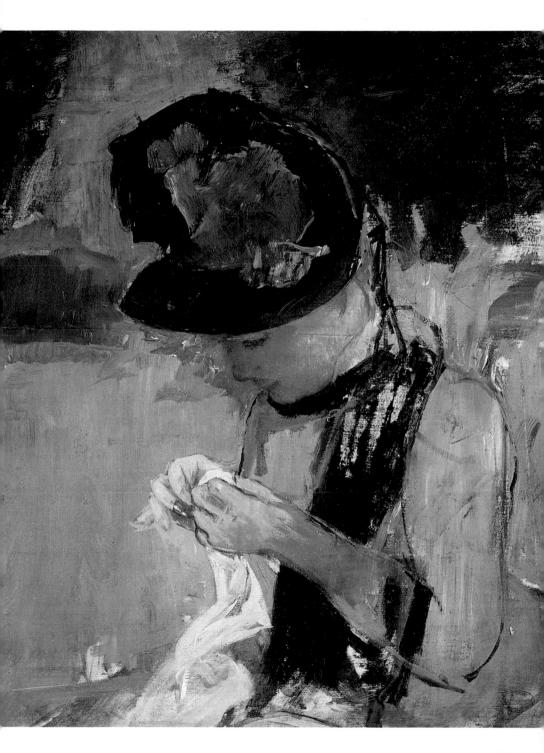

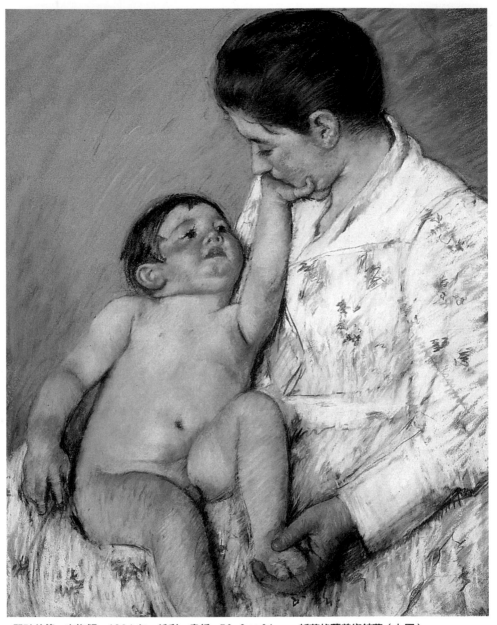

嬰孩的第一次撫觸　1891年　粉彩、畫紙　76.2×61cm　新英格蘭美術館藏（上圖）
在花園　1893年　粉彩、畫紙　73×60cm　巴爾地摩美術館藏（右頁圖）

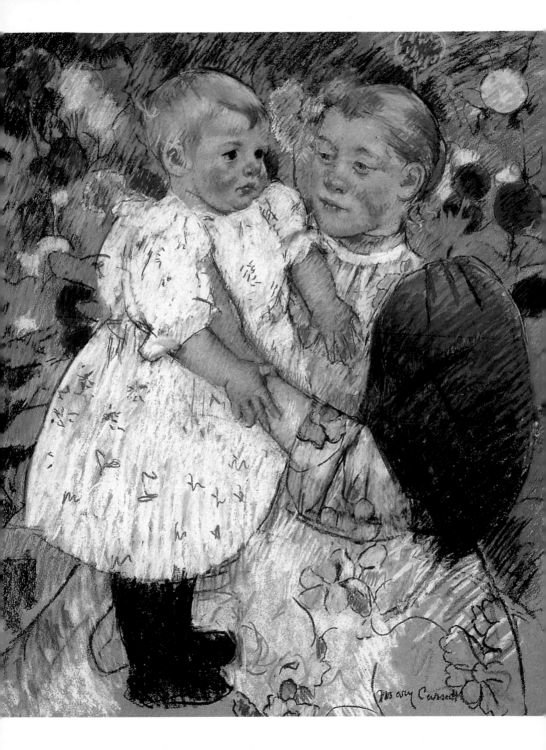

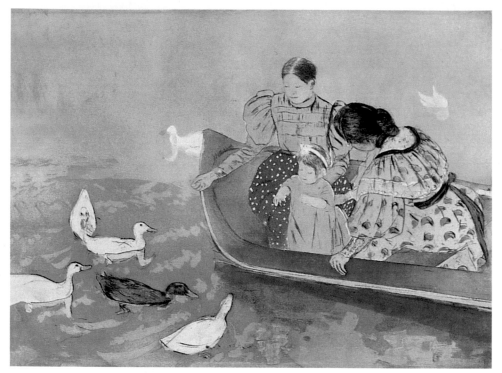

餵鴨　1895 年　銅版畫　29.5 × 39.5cm

為主題來作畫。事實上她是真心喜歡孩子，美國的姪兒、姪女經
常去看她，而朋友的孩子也一樣討喜。她的這種真情出自天性，
所以畫了很多兒童的畫像。

　　在卡莎特的畫中深刻反應了母親職責的重大。養育子女是一
件不容易的事──閱讀、擁抱、照顧、哄睡、餵食、洗澡，而她
是那麼專心去發揮這項理念，並透過繪畫，留下動人的畫面。

　　替孩子洗澡的畫面是相當耐人尋味的。因為在法國，有些家
庭在多天很少洗澡，即使在夏天，也是偶而為之。就算是住在城
裡的上流社會，也不過是一星期洗澡一次。美國人是洗澡最勤
的，因而卡莎特的沐浴圖是美國式的，並且也受到日本畫的影

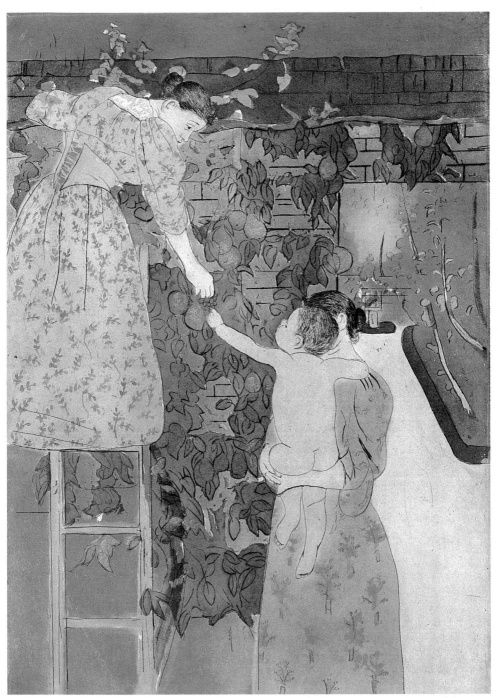

菜園採擷　1893 年　銅版畫　42.2 × 29.8cm　華盛頓國家畫廊藏

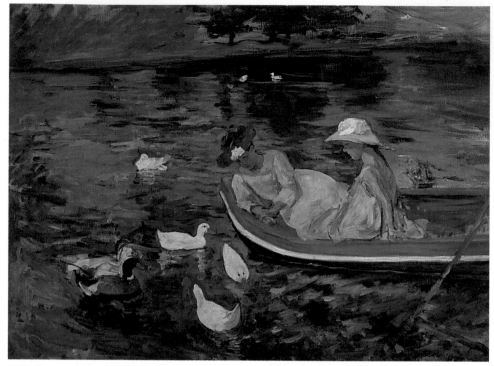

夏日時光　1894 年　油彩、畫布　73.6×96.5cm　洛杉機奧門漢摩美術館藏（上圖）
夏日時光　1894 年　油彩、畫布　100.7×81.3cm　私人收藏（右頁圖）

響。難怪一九○○年她寫給美國朋友的信中說，請工人增添另一
間浴室，希望能達到美國的標準。

　　在卡莎特的很多孩子洗澡的畫面中，絕對不會讓脫光衣服的
兒童單獨一人，任何時候都有大人伴隨在側。在法國的女性畫
家，對於全裸的處理多少受些限制。而在這麼多印象派畫家中，
卡莎特是唯一參展「沒穿衣服的孩子」。在她的工作中，孩子
的光身代表自然與感性，顯示了兒童的純真、善良，光身體對小
的孩子根本沒有不好意思的差恥感。反而有一種不自覺的滿足在
顯示自己的身體。

　　當美國的親屬訪問卡莎特後，發現她很寂寞，有時候想到結

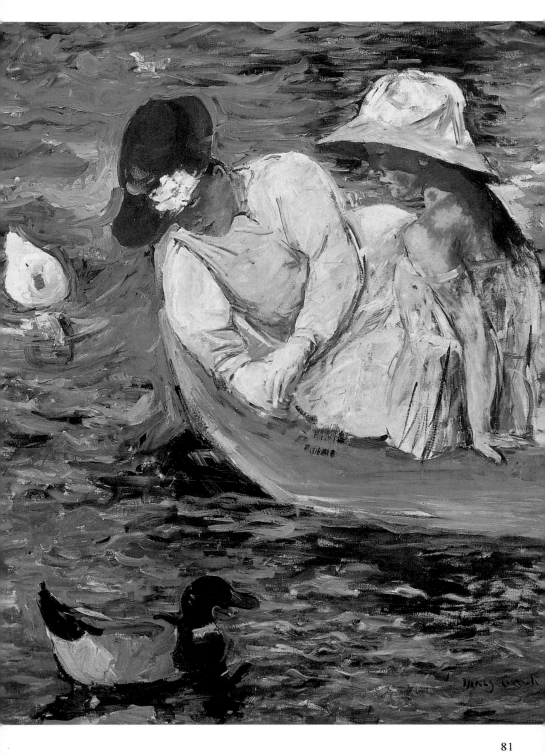

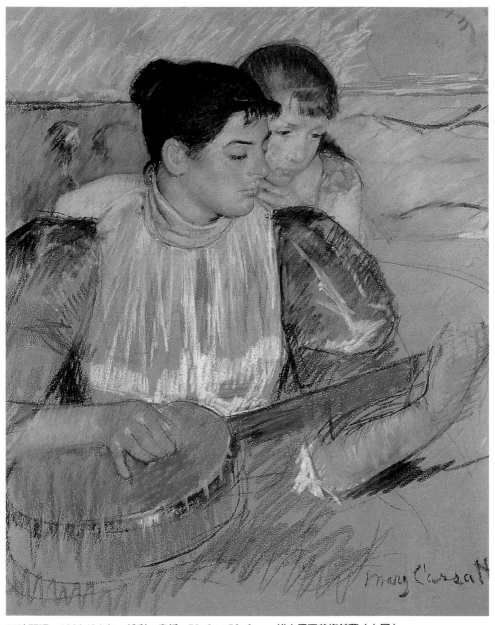

五弦琴課　1893/94 年　粉彩、畫紙　72.2×58.6cm　維吉尼亞美術館藏（上圖）
在公園　1894 年　油彩、畫布　75×95.2cm　私人收藏（右頁圖）

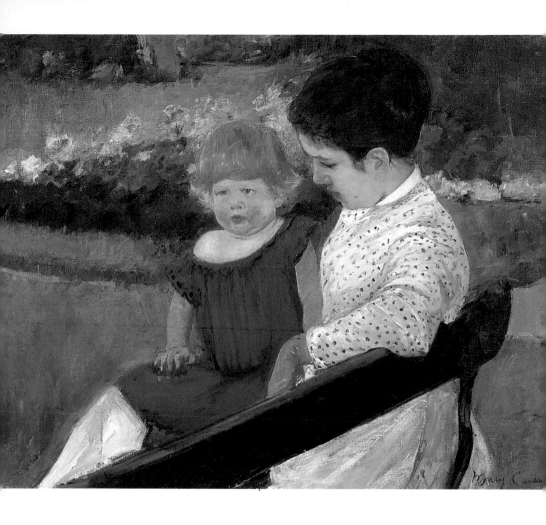

婚去擺脫這個獨身世界，情緒低落時，竟然半年不曾碰過畫筆。
她很少畫男性，如果有男人和男孩出現在畫上，那準是哥哥亞歷
山大和他兒子。

　　有關這些親情的畫面，義大利的雕刻與翡冷翠的繪畫，對卡
莎特的技巧和構圖有很深的影響。她在一八七九年特別的到北義
大利去研究，把早期宗教畫中的聖嬰轉換為現代的兒童。文藝復
興時代的義大利藝術中，聖母的法像提供給卡莎特無窮與無限的
參考價值，這種毋須語言的傳授，使得她成功的轉換成自我繪畫

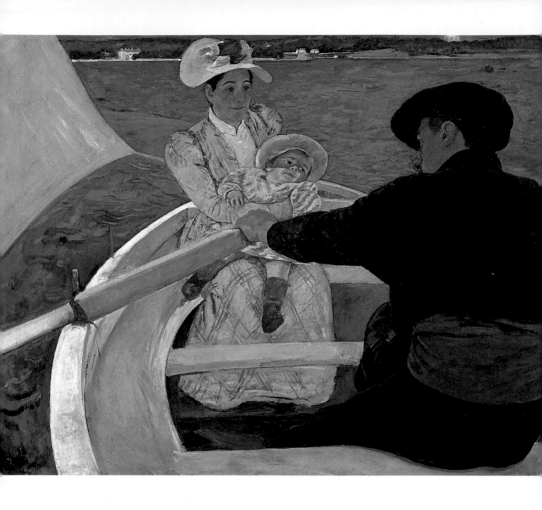

的語言。難怪卡莎特的作品中的母親都比較嚴肅、拘謹而有尊嚴。

　　〈遊河〉這幅畫至今仍為人猜疑。因為兩位成人角色相當曖昧，身著深色服裝的男人到底是父親、丈夫，還是船夫？而穿著簡樸的女人到底是母親，還是保姆？三個人的手竟然非常接近的安排在畫的中央，或許這是暗喻十九世紀的家庭。丈夫專心的操槳，而女人緊摟孩子，一方面保護幼童，一方面又盯著男人。整個構圖與比例打破了卡莎特的慣例，男性與女性間權利的平衡。

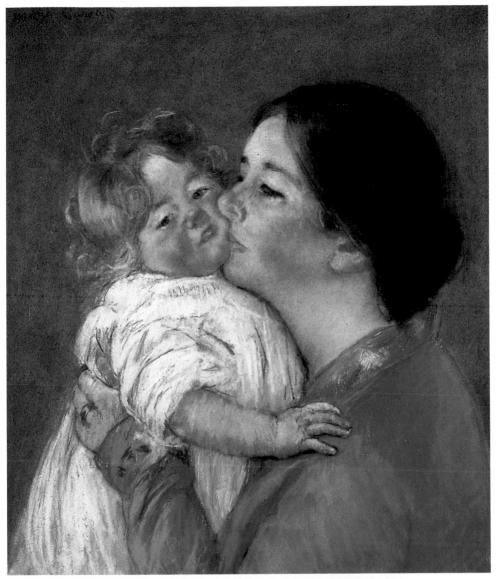

親吻安妮寶寶　　1897年　粉彩、畫紙　54.7×46.4cm　巴爾地摩美術館藏（上圖）
遊河　1894年　油彩、畫布　90×117cm　華盛頓國家畫廊藏（左頁圖）

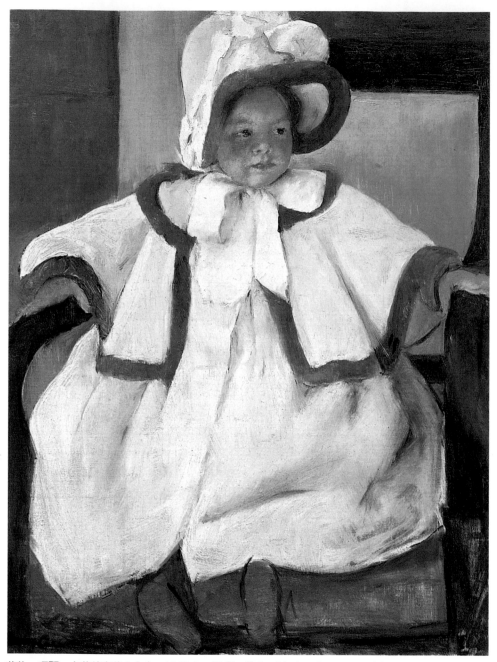

艾倫・瑪麗・卡莎特穿著白大衣　1896年　油彩、畫布　81.3×60.3cm　波士頓美術館藏（上圖）
採果的母與子　1898年　油彩、畫布　100×65cm　維吉尼亞美術館藏（右頁圖）

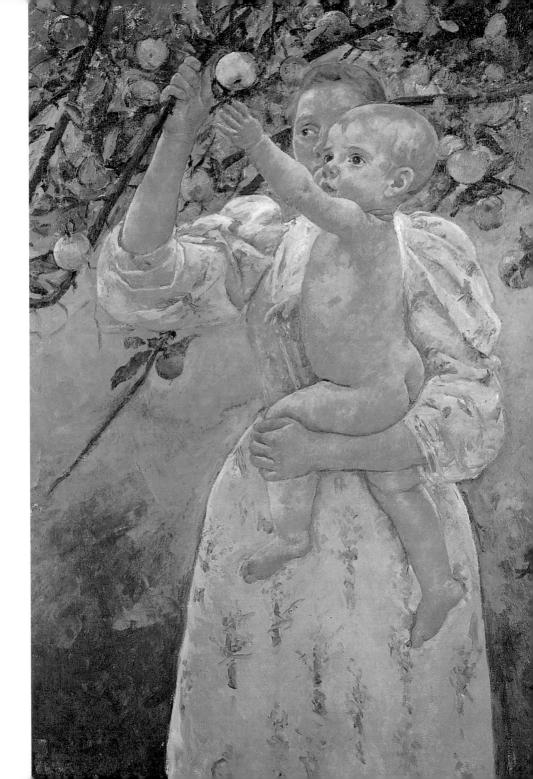

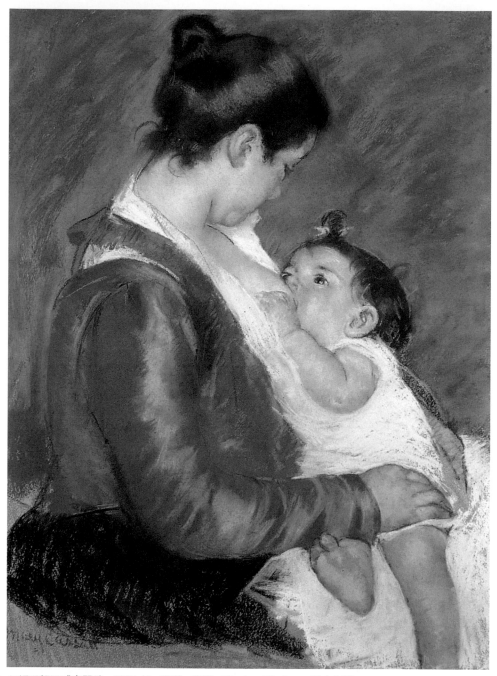

年輕母親正哺育嬰孩　1898 年　粉彩、畫紙　72.4×53.4cm　私人收藏

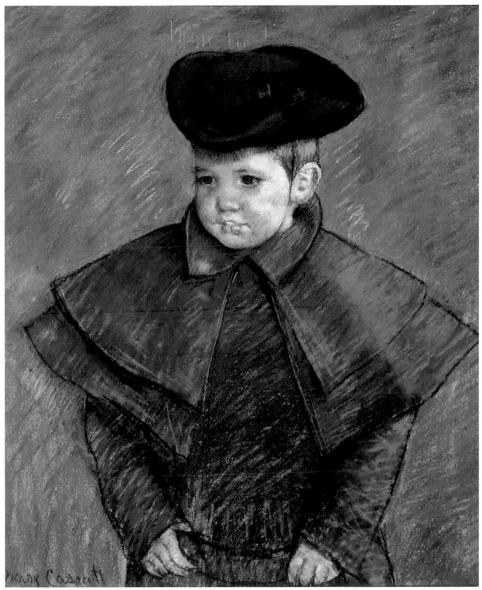

卡第納‧漢蒙的畫像　　1898 年　　粉彩、畫紙　50.8×62.2cm　私人收藏

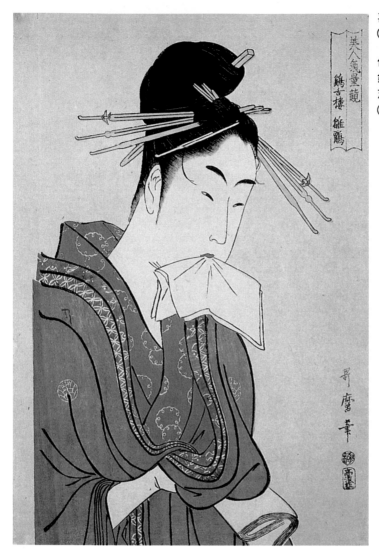

喜多川哥麿　美顏
（左圖）

信　1890～91年
銅版畫　34.5×21.2cm
芝加哥藝術協會藏
（右頁圖）

版畫中的日本風情

　　一八九〇年的四月和五月，巴黎舉行了空前的日本印刷藝術
展覽，展出了七百張圖畫和四百本插圖。卡莎特參觀過後，寫信
給她朋友，認爲那是彩色印刷中最美麗的繪畫。同時開始了她自
己的彩色畫系列。題材早已掌握，就是日常生活和婦女的經常性

人生因藝術而豐富，藝術因人生而發光

藝術家書友回函卡

感謝您購買本書，這一小張回函卡將建立起您與本社之間的橋樑。您的意見是本社未來出版更多好書的參考，及提供您最新出版資訊和各項服務的依據。爲了加強對您的服務，請將此卡傳真（02）3317096・3932012 或郵寄擲回本社（免貼郵票）。

您購買的書名：＿＿＿＿＿＿＿＿＿ 叢書代碼：＿＿＿＿

購買書店：＿＿＿＿ 市（縣）＿＿＿＿＿ 書店

姓名：＿＿＿＿＿＿ 性別：1.□男 2.□女

年齡： 1.□20歲以下 2.□20歲～25歲 3.□25歲～30歲
4.□30歲～35歲 5.□35歲～50歲 6.□50歲以上

學歷： 1.□高中以下（含高中） 2.□大專 3.□大專以上

職業： 1.□學生 2.□資訊業 3.□工 4.□商 5.□服務業
6.□軍警公教 7.□自由業 8.□其它

您從何處得知本書：
1.□逛書店 2.□報紙雜誌報導 3.□廣告書訊
4.□親友介紹 5.□其它

購買理由：
1.□作者知名度 2.□封面吸引 3.□價格合理
4.□書名吸引 5.□朋友推薦 6.□其它

對本書意見（請填代號1.滿意 2.尚可 3.再改進）
內容＿＿＿＿ 封面＿＿＿＿ 編排＿＿＿＿ 紙張印刷＿＿＿＿

建議：＿＿＿＿＿＿＿＿＿＿＿＿＿＿＿＿＿＿＿＿

您對本社叢書：1.□經常買 2.□偶而買 3.□初次購買

您是藝術家雜誌：
1.□目前訂戶 2.□曾經訂戶 3.□曾零買 4.□非讀者

您希望本社能出版哪一類的美術書籍？

通訊處：

藝術家雜誌社　收

台北市 100 重慶南路一段 147 號 6 樓

縣市

市鄉鎮市區

姓名：

路

街　段　巷　弄　號　樓

電話：

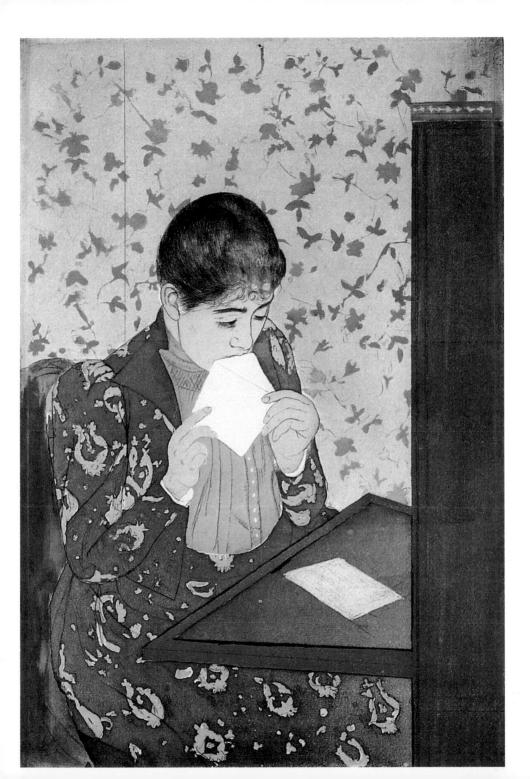

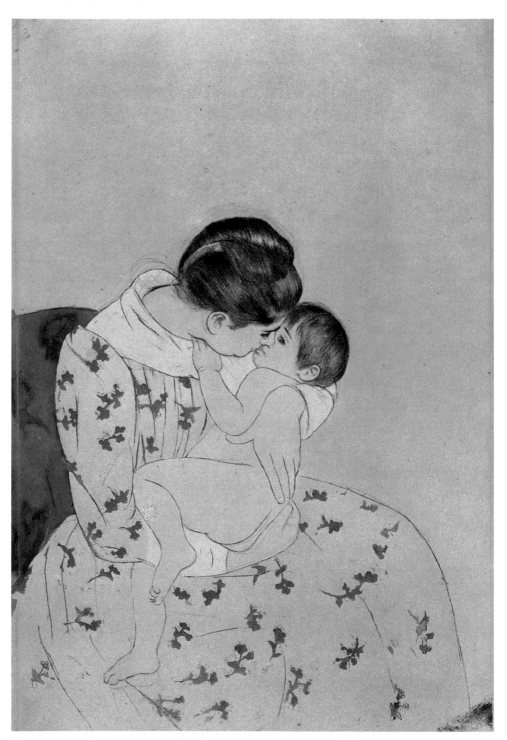

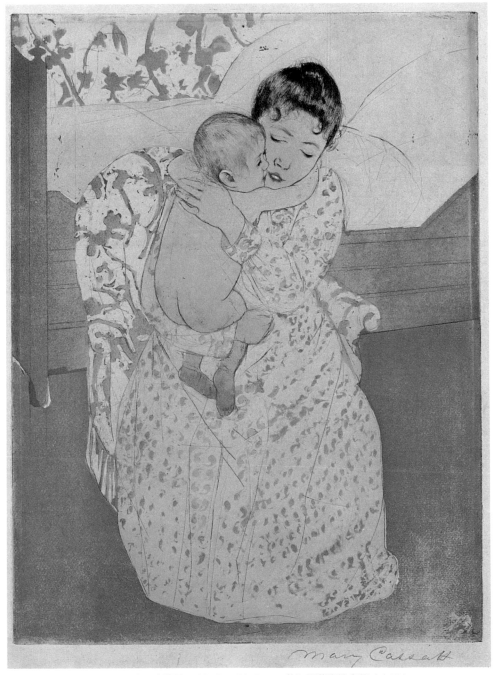

光著身的孩子　1890～91年　銅版畫　36.8×26.8cm　芝加哥藝術協會藏（上圖）
親吻　1890～91年　銅版畫　34.9×22.9cm　芝加哥藝術協會藏（左頁圖）

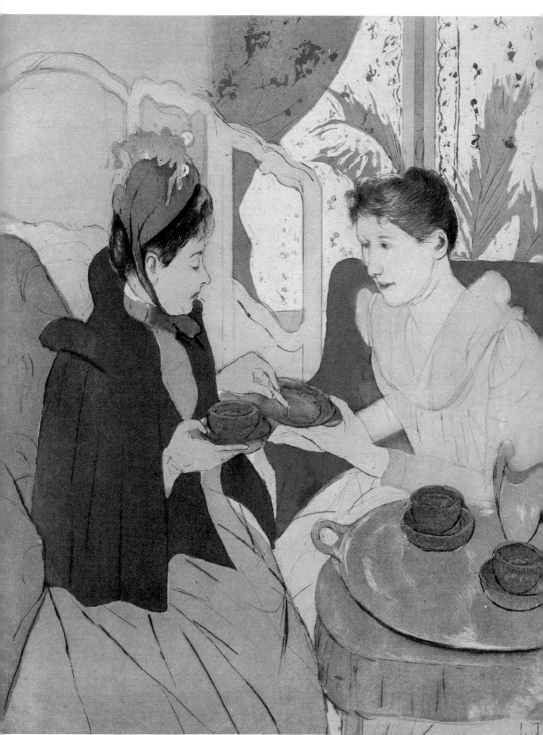

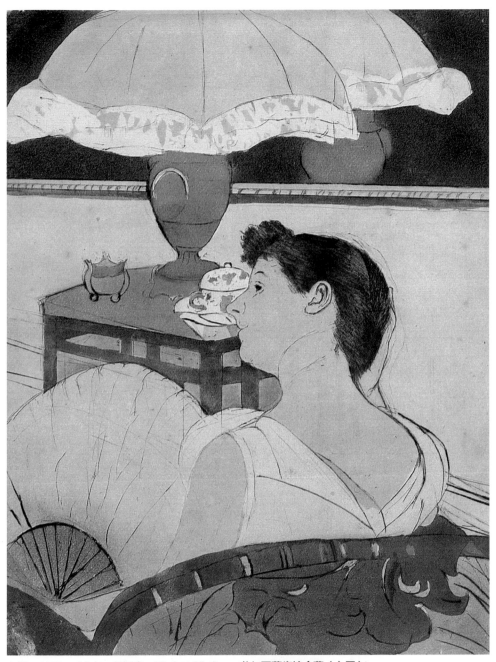

桌燈　1890～91年　銅版畫　32.3×25.2cm　芝加哥藝術協會藏（上圖）

宴會後　1890～91年　銅版畫　34.6×26.8cm　芝加哥藝術協會藏（左頁圖）

活動。

　　卡莎特的十張印刷版畫代表作，並非來自木刻，而是銅版雕刻和銅版腐蝕，是以油墨畫在銅版上。顏色的艷麗效果與日本畫非常接近。她的調色組合可以對比：柔和的擴散色彩——淺玫瑰、綠色和黃色。較深的色彩——半透明的藍色、咖啡色、灰色和黑色。卡莎特應用背景型態去突顯線性結構，她以壁紙、室內裝飾品、布幔和服飾的設計代替單調色彩的填空。同時儘量簡化臉部的表情，爲的是強調主題的一致性。

　　日本藝術家安排溫柔的女性，常與鏡子爲伍，應用這媒介去呈現反射、真實和幻影。卡莎特已經在她的繪畫中充分展示鏡子的妙處，像是劇院的題材和室內景緻的畫面等。同時她也以挪用的手法，將日本畫中的壁紙背景，改爲窗戶、花式窗簾或是簾子，會使內景顯得輕快而活潑，像是〈桌燈〉的銅版畫，全場 圖見95頁 沒有陰影。卡莎特又用其他同樣的物件穿插在室內畫中，最常見的不外是扇子、檯燈、鏡子與桌子，使得作品看起來較有情調，讓彩色的形狀、格調與交叉線條更具變化。

　　在卡莎特的十張一組的銅版畫中，一半是將過去優美而最有把握的主題重新鑄造。另一半卻是全新的嘗試。這些包括〈少女試新裝〉，靈感來自於日本畫中婦女互相幫助穿戴的圖片。

　　另一張銅版〈電車裡〉原來的底稿是最右邊坐著一位戴高 圖見98頁 帽的紳士。在正式製版時把他除掉。因爲卡莎特只想呈現婦女生活的時刻。這項決定，使得整個系列的十張畫中沒有一個男人。這十張彩色的代表作，無疑是她繪畫生涯的轉捩點。

　　由於接觸日本的繪畫內容與體裁使她對東方生活方式與思考開始嚮往。從一八八九年以後對自然大感興趣，花更多的時間去體會鄉間日子。一八九四年卡莎特購買了一座大廈，主要是喜歡

少女試新裝　1890～91年　銅版畫　37.7×25.6cm　芝加哥藝術協會藏
（右頁圖）

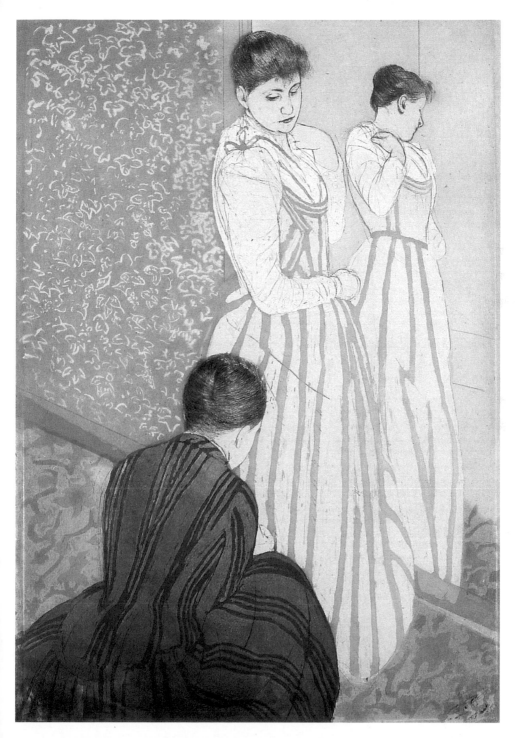

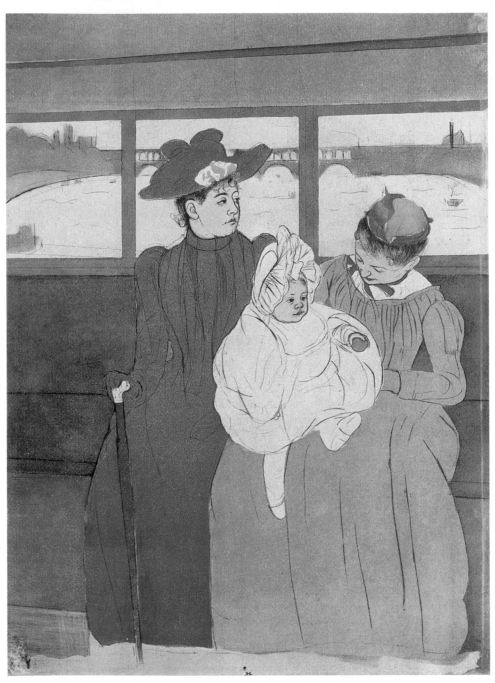

電車裡　1890～91年　銅版畫　38.4×26.7cm　芝加哥藝術協會藏

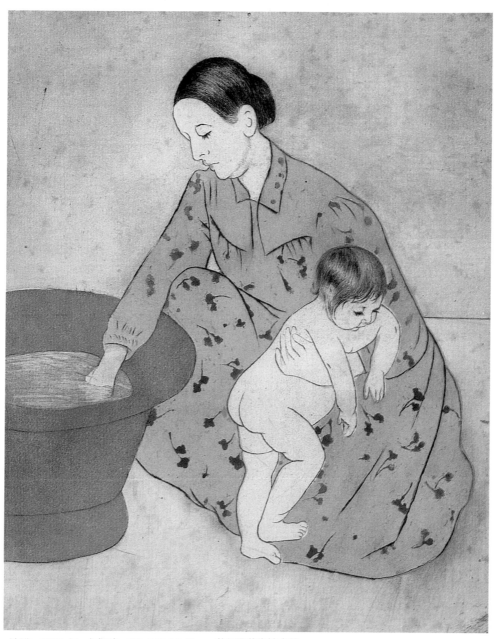

沐浴　1891年　銅版畫　32.1×24.7cm　芝加哥藝術協會藏

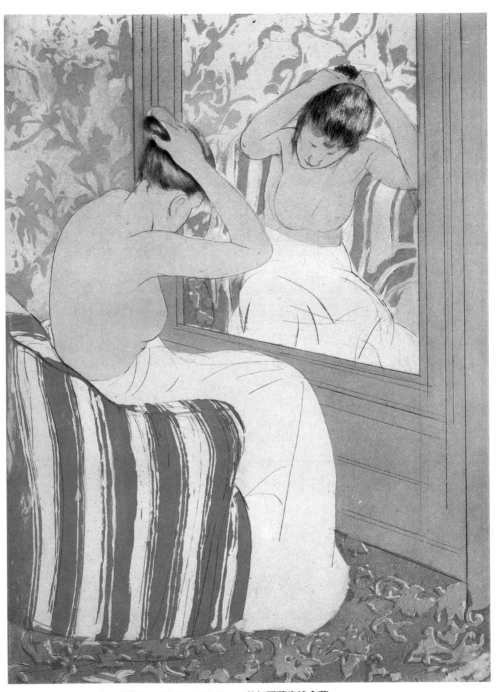

習作　1890〜91年　銅版畫　36.5×26.7cm　芝加哥藝術協會藏

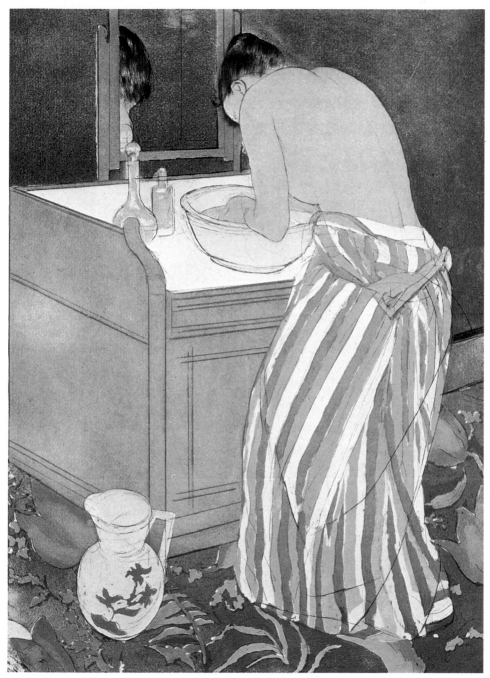

沐浴　1890～91年　銅版畫　36.8×26.3cm　芝加哥藝術協會藏

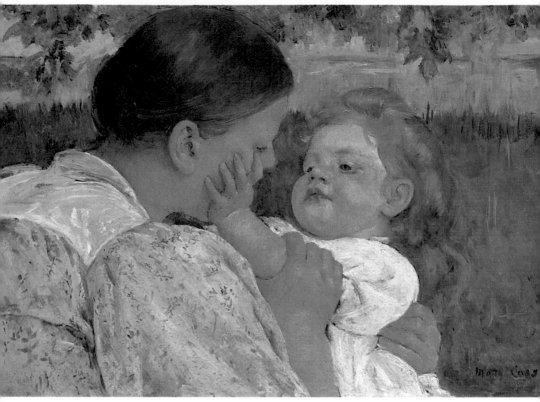

母親的愛撫　1896 年　油彩、畫布　38×54cm　費城美術館藏

附近的廣大園地和湖泊。現在她可以展示婦女和孩子在戶外的活
動，不能老是在室內的侷限範圍內找材料。〈少婦摘果〉裡兩
個女人一面交談，一面分享果園帶來的生活樂趣。畫中的女人身
材高大而結實，卡莎特要同時表達智慧的對話與體力的活動。
　　一八九三年世界博覽會在芝加哥舉行，主辦單位邀請卡莎特
爲〈現代婦女〉壁畫的設計者。這是一次很好的機會。當她向
竇加與畢沙羅（Camille Pissaro, 1830～1903）表態時，竟然受到
負面的回覆。因爲卡莎特沒有實際的壁畫經驗，再者時間太倉
促。這位個性堅決的女畫家不顧朋友的態度，毅然決定參與這十
四呎寬和五十呎長的壁畫製作。卡莎特的決定主要是她願嘗試這

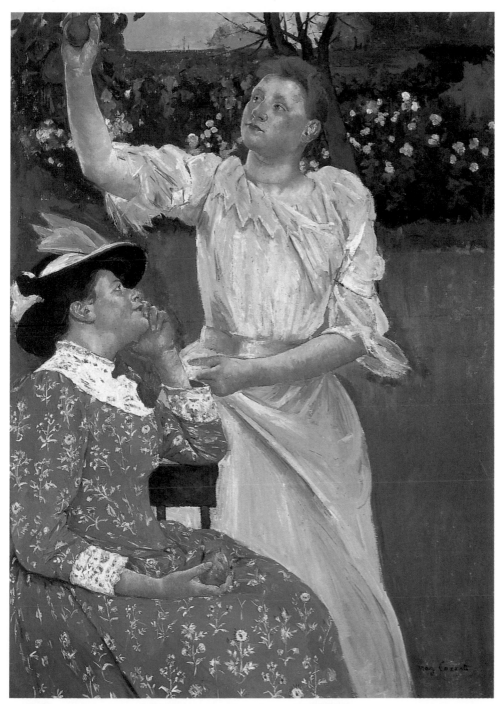

少婦摘果　1891～92 年　油彩、畫布　132×91.5cm　卡內基美術館藏

是以往不曾有過的新經驗。

　　果然應了名畫家的預言，整幅壁畫，不論從任何角度與觀點來看，也許配合了主題，可是從藝術層面來論卻是失敗的。當博覽會結束後，巨幅壁畫竟然失蹤，目前只有從照片中去瞭解一二。弧形的上層，壁畫整個實體分割成三塊，中間的較大，內容是年輕的婦女在採擷智慧與科學的果實，十個不同年齡的女性，穿著現代的服裝，一起在果園中採收果實。左邊小幅，三個抓緊風箏的女孩被鵝追逐。右邊的圖案中，是代表藝術，音樂和舞蹈的描繪。

　　卡莎特這項任務的截止日期是一八九二年的十月。她趕緊把花房改為畫室，同時完成一套軌道式精緻的滑輪組合，以便作畫時來升降畫板。最後的協商延到次年的二月完成。可惜她連計畫草圖都沒有，而交給主辦單位的，只以照片來說明工作的進度。這幅畫，卡莎特是以早期義大利文藝復興時期牆壁上的水彩畫為藍本。以純色的效果表現巨大、單純的裝飾格式。固然卡莎特的整幅壁畫的點點滴滴都有依據，可是當初想組合與參照早期大師的手筆與心血，只是理想，卻沒表現成功。

女人採擷智慧之果

　　好在藝評家仍然厚待這位難得的女畫家，對〈現代婦女〉主題意識的伸張與表現加以讚賞。畫中的婦女們採擷蘋果，由年

年輕女子採擷智慧之果
1892～93年　壁畫
（原在芝加哥婦女會館
現已遺失）（下圖）

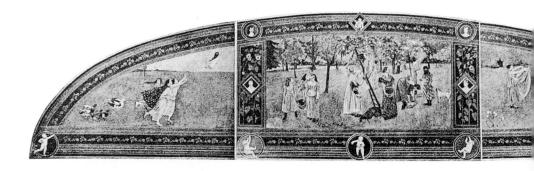

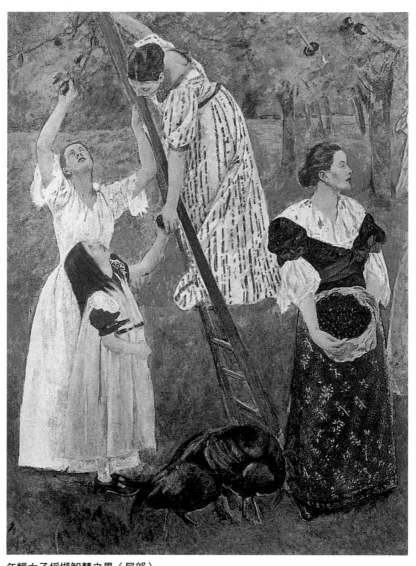

年輕女子採擷智慧之果（局部）

長的傳送給年輕的，這代表了智慧的沿襲，從一代傳承到下一代。呈現了母女親情的社會模式，來「婦女會館」參觀的女性頗多振奮，除了藝術價值外，為婦女運動增添力量，難怪有人說這是幅「宣傳畫」。

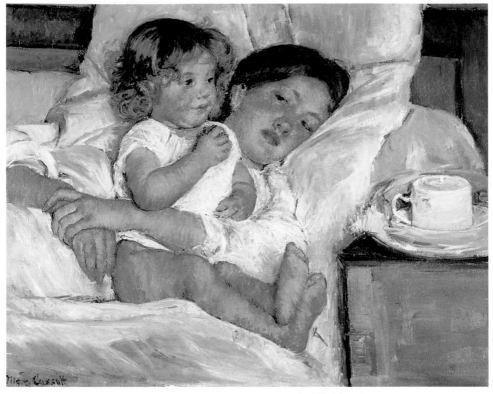

床上的早餐　1897年　油彩、畫布　65×73.6cm　杭亭頓美術館藏（上圖）
家庭　1893年　油彩、畫布　81.2×66cm　克萊斯勒美術館藏（右頁圖）

　　第二次世界大戰後，美國婦女首次獲得選舉權。卡莎特在有
生之年目睹婦女運動最大的成功。要是她活得更久，相信〈現代
婦女〉絕不只限於表現在服裝、家庭、果園的範圍內。

　　一八九三年〈家庭〉完工，畫中包括了一位母親和一對子
女，獨獨缺了一位父親。她的取材全然來自聖母與耶穌的中古傳
統畫像。卡莎特一心想伸張「現代婦女」的主題，卻往往陷入
古人的窠臼。她很苦學，廣涉各項知識，作為構圖設計與理論推
演的依據，閱讀心理學的專著，瞭解人類行為，又從昆蟲的生活
領悟到母子親情是出自天性。

　　在卡莎特所有「孩子」的圖畫中，都有母親伴隨，有人懷

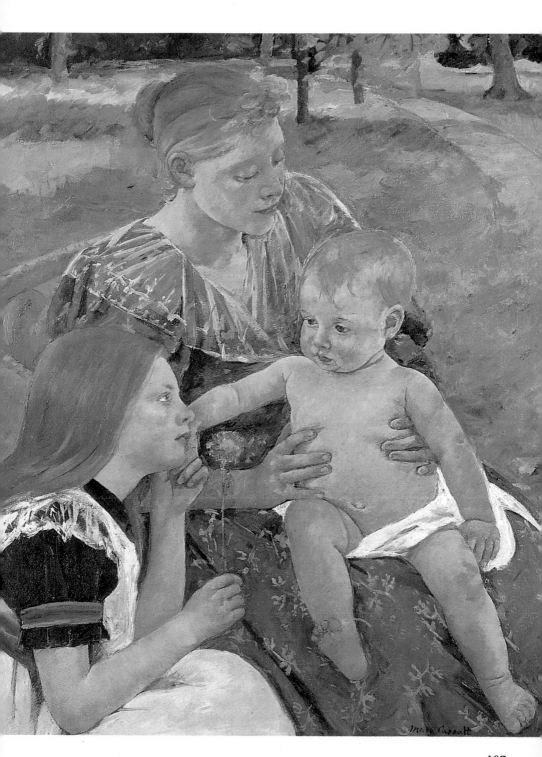

母與子　1898 年　油彩、畫布　81.6×65.7cm　紐約大都會美術館藏（上圖）
年輕母親　1900 年　油彩、畫布　92.4×73.7cm　紐約大都會美術館藏（右頁圖）

疑，她終生未嫁，此種母女親情與育兒教子的經驗只是想像而
已。事實不然，畫中的母親不是她自己，而是她的媽媽，全是懷
念母親之作。

小女孩的畫像　1878年　油彩、畫布　89.5×129.8cm　華盛頓國家畫廊藏（上圖）
小女孩的畫像　（局部）1878年　油彩、畫布　89.5×129.8cm　華盛頓國家畫廊藏（右頁圖）

卡莎特與竇加

　　當艾德加‧竇加（Edgar Degas）看到卡莎特的〈小女孩的
畫像〉時曾對朋友說：「她有無限的才華」。而卡莎特在一九
一五年曾經寫過：「第一眼看到竇加的繪畫時，對我藝術生涯是
個重要的轉捩點」。沒有一位畫家像竇加那樣對卡莎特有深遠的
影響力。他們都具有出身於中上階層的家庭背景。精力充沛、智
慧開明，都有一種自我評鑑的能力，這也造成他們無法容忍保守
的藝術風氣，在開始的藝術生涯時已經想有所作為。兩人自從在
一八七○年相遇之後，一直保持了終生的友誼。

　　兩個人都是天生的獨立個性，交往過程也經歷不少波折，主
要是竇加性急而敏感，卡莎特是對尊嚴與驕傲的維護絕不妥協。

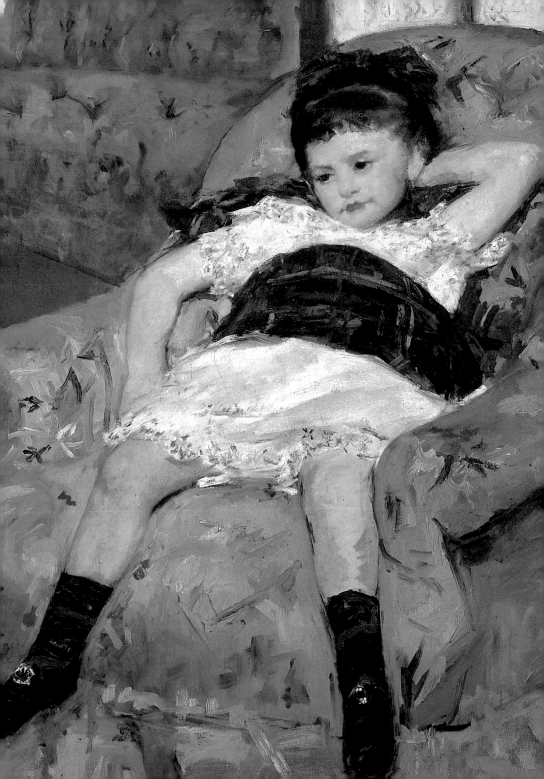

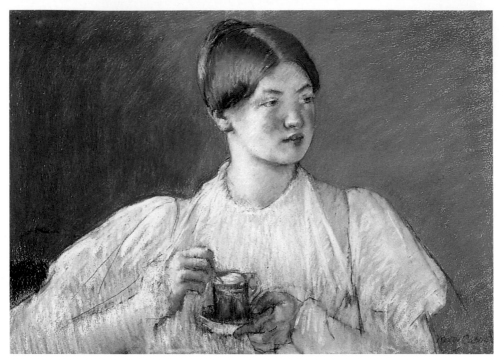

茶 1897年 粉彩、畫紙 54.3×73cm 私人收藏

然而雙方都對藝術有一份執著與熱愛,很可能爭執於繪畫的不同
觀點,最後仍然是和好於共同觀賞的作品。他們兩人的友誼就如
同是一幅很難下筆的構圖,並且這幅畫從來就沒完成過。

　　竇加一生留下一千多封的信,卻從未見過寫給卡莎特的。是
否她是將所有竇加寫來的信都丟掉了?至於竇加也沒保存當年書
信來往,要想瞭解他們之間的友誼,至少直接文字的資料完全斷
絕,只能依靠他們家庭和朋友的消息來彌補這段空白。由於缺乏
第一手的資料來證明他們的情誼,因此有些藝術史學家設定他們
之間或有羅曼史的發生;但若是真正瞭解這兩個獨特人物的個性
與交往,必然難以支持這樣的推論,同時也沒有直接的證據來合
理化。

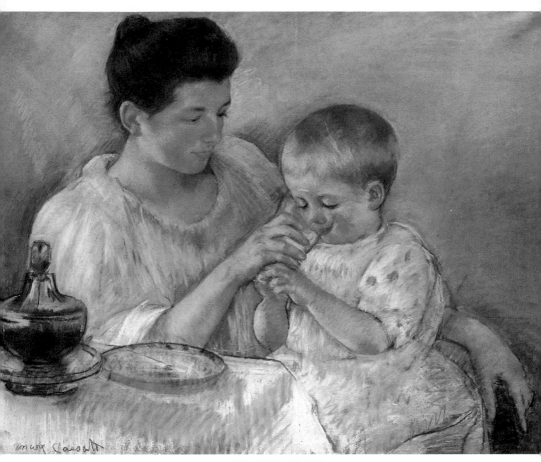

母親餵食小孩　1898 年　63.6 × 81.3cm　紐約大都會美術館藏

　　到底他們是如何相識？那是在一八七三年的夏天，卡莎特先
認識法國藝術家約瑟夫・湯尼（Joseph Gabriel Towny），一位水
彩畫家和印染製作者，與竇加在同一所羅馬藝術學院任教，且兩
人早在一八五七就是朋友了。

　　一八七四年法國政府主辦美展會，約瑟夫將卡莎特的繪畫介
紹給竇加，那是一幅鑲邊帶面紗的紅髮婦女像。竇加非常仔細的
檢視畫作，最後說：「的確是，這幅畫感覺像是我的」。卡莎

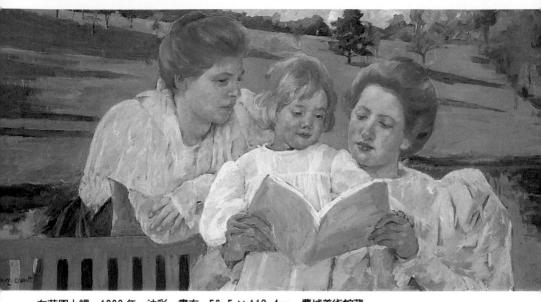

在花園上課　1898 年　油彩、畫布　56.5×112.4cm　費城美術館藏

特方面，只要知道是竇加的作品，也必然全神欣賞。

　　一八七七年卡莎特說服她的友人陸藝欣・艾爾德（Louisine
Havemeyer）一口氣買下六十五件竇加的繪畫。在竇加建議卡莎特
參加的年度大展被拒絕後，她同意加入就是以後稱之為「印象派
畫家」的組織。

　　卡莎特成為印象派畫家的成員後，終生遵行宗旨，反對審查
委員會的制度。她提倡更開放的展覽機會。事實上，印象派畫展
也是要經邀請的。她對每一次的展覽都是全心全力以赴，不僅自
己參展，還要捐助，因為卡莎特認為這是一個不同藝術學習的場
所。

自然主義與印象派畫風

　　竇加曾經導引卡莎特慢慢將她早期歐洲生涯的繪畫主題擺

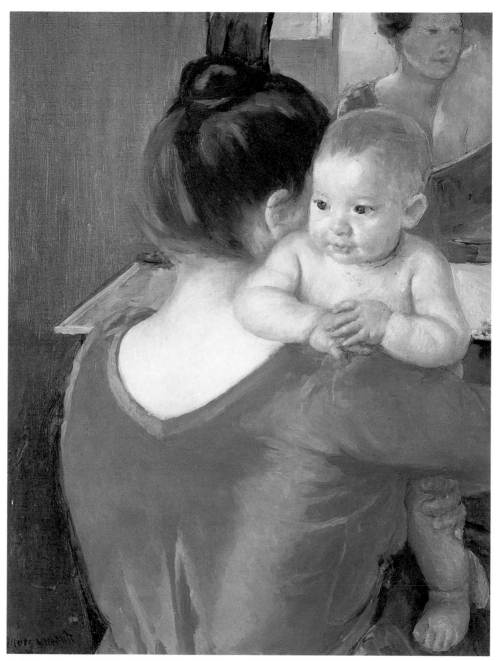

母與子　1900 年　油彩、畫布　68.9×51.8cm　威廉斯學院美術館藏

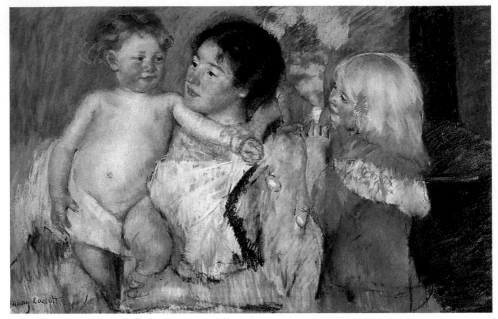

浴後 1901年 粉彩、畫紙 65.4×99.7cm 俄亥俄州克列弗蘭美術館藏（上圖）
母與子 1900年 粉彩、畫紙 71×58.5cm 芝加哥藝術協會藏（右頁圖）

脫，而走向自然主義路線。除了〈小女孩的畫像〉外，卡莎特
又將另外三件：〈女士的畫像〉、〈包廂中的女人〉、〈包
廂的一角〉，再加上二件粉蠟筆畫展示在他自己的會場，與竇加
的繪畫就相連在一起，讓觀眾可以同時欣賞這兩位都自命不凡的
畫家傑作。在這次展覽後，竇加描述「卡莎特是一位卓越的畫
家。尤其在這個時段全神貫注在研究膚色和服裝的光線反射與陰
影，她已經掌握絕妙的效果。」

　　卡莎特大膽的嘗試以綠和紅來為主體上色，又以金色和綠色
作為背景，主要她是以包廂內的燈光和鏡子反射來協調色面，使
之柔和而不刺眼。難怪有些藝評家直言，傳統色彩學上的禁忌，
卻是卡莎特的最愛。她能把橘、紅、黃、綠四色表現在同一物
體，使之擴散而毫無衝突。

劇院（局部）1878／79 年（右圖）

在劇院　1878/79年　粉彩、水粉

第一瓶綠的卻是畫作最前面以垂直構圖的扇子，混合樹膠與粉彩再加上閃閃發亮的金屬顏料，象。

　一八七九年的印象派畫家展中，窗的音樂會景像中最戲劇化的〈咖啡館的擇場中的舞線，因為她是視女出身少受些限制，因而很難入畫。不

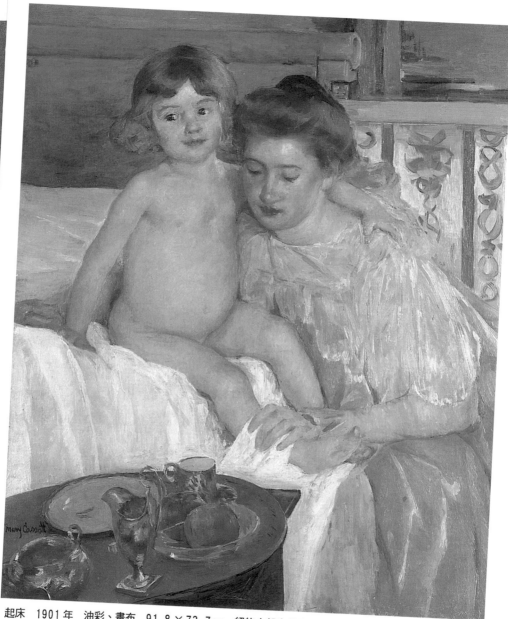

起床　1901年　油彩、畫布　91.8×73.7cm　紐約大都會美術館藏（上圖）
母與子　1901年　油彩、畫布　直徑95.3cm　美國衛斯摩蘭美術館藏（左頁圖）

對於粉
的時段
疑。
　我
〈舞蹈
焦點
視進
明顯
印刷

采多
到日
有十
的扇

特門
門藝
藝
是

仁

七
絲
的
閃

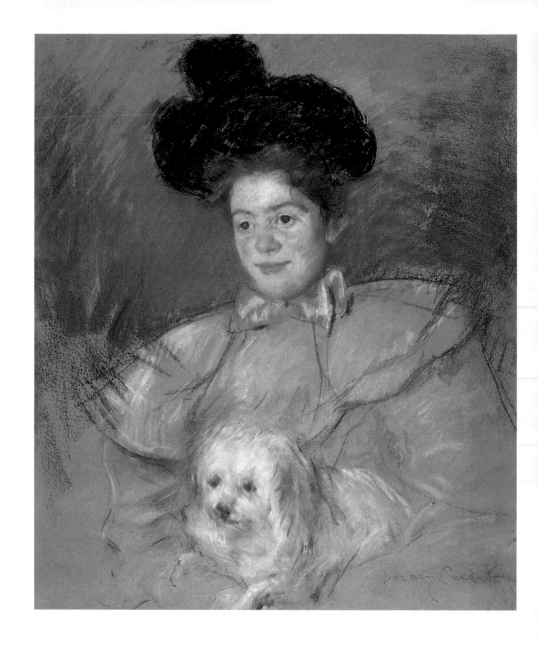

真正獨立的伙伴，也是參展畫家之一的卡莎特小姐。他們尤其興
奮的是從畫展每個人都得到四百法朗的收入，並決定聯合藝術家
和作家，開辦雜誌，且將定期的新雜誌命名爲《白天與夜
晚》，準備配合黑白圖片穿插。

124

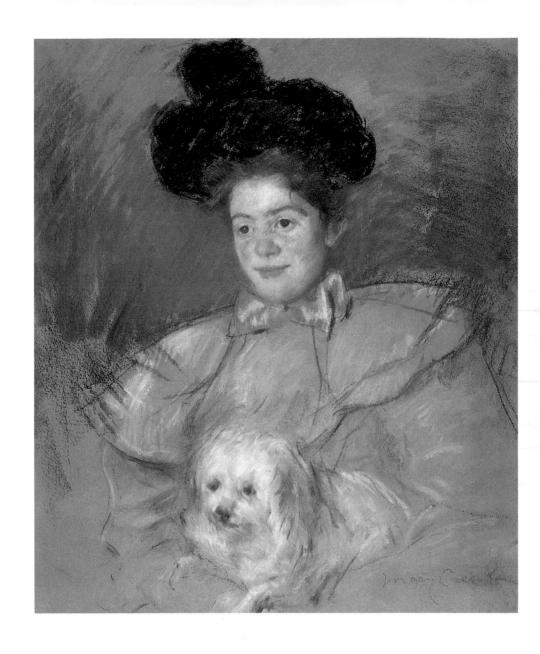

真正獨立的伙伴，也是參展畫家之一的卡莎特小姐。他們尤其興
奮的是從畫展每個人都得到四百法朗的收入，並決定聯合藝術家
和作家，開辦雜誌，且將定期的新雜誌命名為《白天與夜
晚》，準備配合黑白圖片穿插。

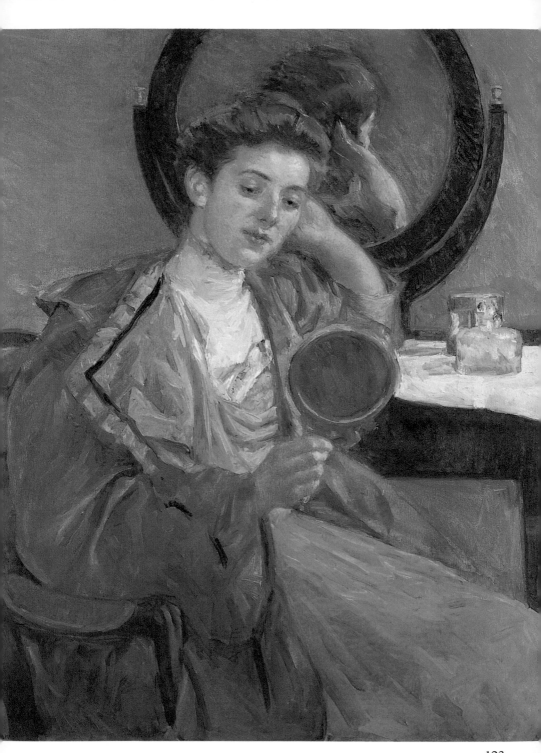

對於粉蠟筆畫的興趣與作品是漸漸增加，尤其是與竇加交往較密的時段，其技巧進步神速，充滿自信，幾乎是揮灑自如，毫無遲疑。

我們發現〈小女孩的畫像〉和竇加在一八七九年所展出的〈舞蹈學校〉同樣是運用對角線的遠近透視畫法，這種方式會使焦點集中於視覺體。另一個共同的特色是讓光線由遠牆的布簾透視進來。這兩位藝術家不但題材雷同，圖案要素相似，並有相當明顯的構圖畫面，其中竇加是出名的敢選擇暗綠色作為現代模鑄印刷的主色，而卡莎特更是隨心所欲的用色。

在印象派畫展中，竇加希望成員多創作，使得參展的內容多采多姿，冀求能有扇形畫出現，他自己就提供了五件，完全是受到日本繪畫型式的影響。也是卡莎特好朋友的畢沙羅，送到會場有十一幅。卡莎特的巴黎郊外大廈的客廳中，就懸掛了竇加所送的扇形畫。

自從一八七九年以來的印象派畫展，只要有竇加參展，卡莎特一定跟進，在一般公眾的聯想中，已經把這兩位畫家視為同門。當時的英國作家喬治莫爾（George Moore）就說：「她的藝術源自於竇加。」法國藝術界也認為這位年輕的美國女弟子雖是初出茅蘆，必有光明前途。

仕女的畫像

事實上，卡莎特從其他印象派畫家處也學習不少。像是一八七七年的〈仕女的畫像〉中，用明顯的陰影和濃厚的油料去描繪裝束、扇子與髮罩，像這種簡樸的背景畫法就是非常接近馬奈的格調。同時在其他的構圖中，我們看到畫面裡婦女們的飲茶、閱讀、縫織、花叢等，都找得到馬奈的蹤影。

圖見43頁

一八七九年的印象派畫展期間，卡莎特和竇加受到讚賞，雙方決定繼續合作以維護外界對他們成功的評論。畫展結束之後，包括有作家、歌劇指揮者及老友等為竇加慶祝，發現竇加找到了

梳妝檯前的女人
1901年　油彩、畫布
92.5 × 72.4cm
私人收藏（右頁圖）

122

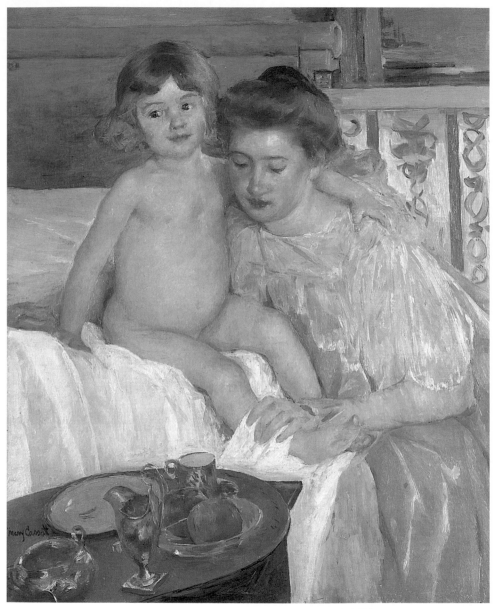

起床　1901年　油彩、畫布　91.8×73.7cm　紐約大都會美術館藏（上圖）
母與子　1901年　油彩、畫布　直徑95.3cm　美國衛斯摩蘭美術館藏（左頁圖）

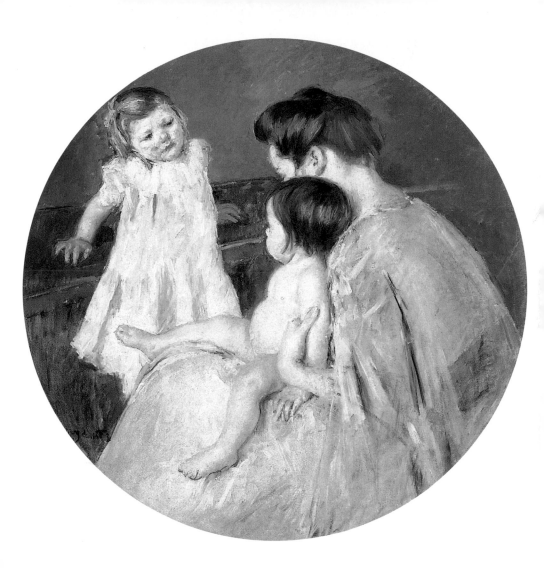

第一視線的卻是畫作最前面以垂直構圖的扇子，卡莎特大膽的以
混合樹膠與粉彩再加上閃閃發亮的金屬顏料，強烈突顯扇子的意
象。

　　一八七九年的印象派畫家展中，竇加參展了一幅是他的咖啡
音樂會景像中最戲劇化的〈咖啡館的歌星〉。卡莎特卻很少選
擇場中的景緻，因為她是淑女出身，對於花紅酒綠的夜間活動多
少受些限制，因而很難入畫。不過自從加入印象派畫家組織後，

　　其實在卡莎特應竇加之邀，加入「印象派畫家」之列的同時，便與當時活躍藝壇的其他女畫家們分道揚鑣，而踏上「獨立畫家」一途。除了本身愛好的粉彩外，她更廣泛應用金屬顏料、粉彩、樹膠、水彩或混合或蝕鏤等媒材與技法。甚至將多種媒材綜合應用在同一畫作中。

　　以〈在劇院〉為列，卡莎特以粉彩粗線條做的大筆交錯於樹膠上，只有在女人的側臉部分，為明確勾勒其面部輪廓才細心地塗以混合粉彩再仔細精密的擦抹以達到面像上漸層色調的效果。

　　畫中其他旁景皆以粗落線條取代精密描繪。然而抓住觀賞者

119

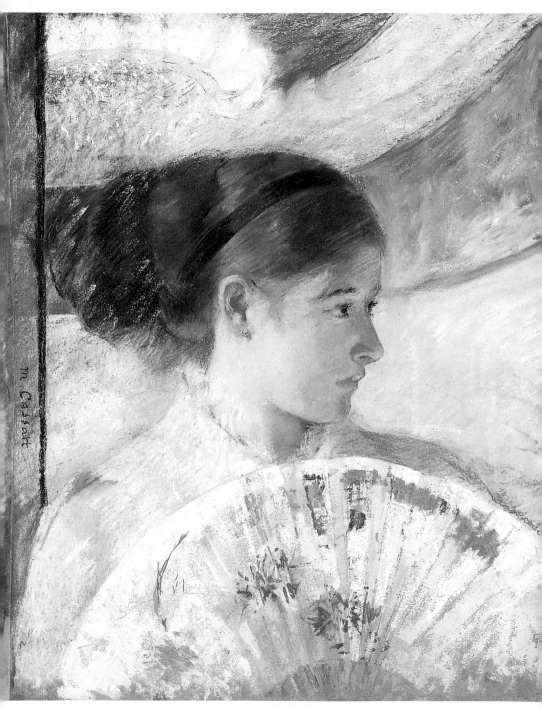

在劇院 1878/79 年 粉彩、水粉、金屬顏料、畫布 64.6×54.5cm 私人收藏

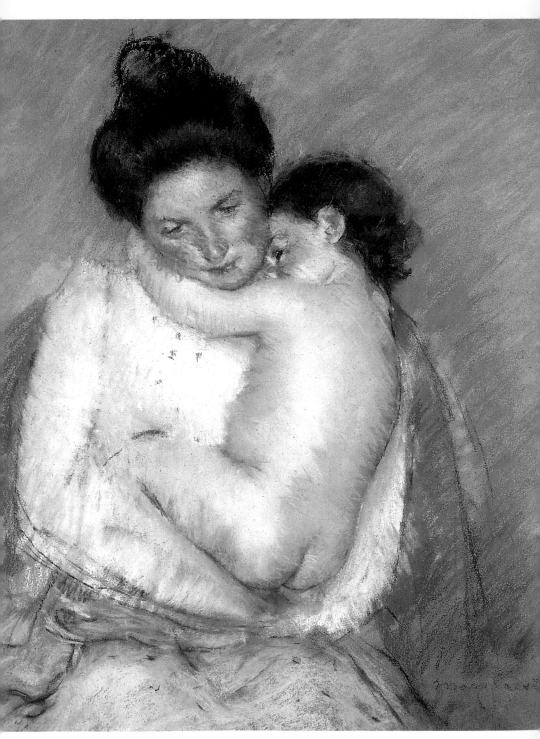

117

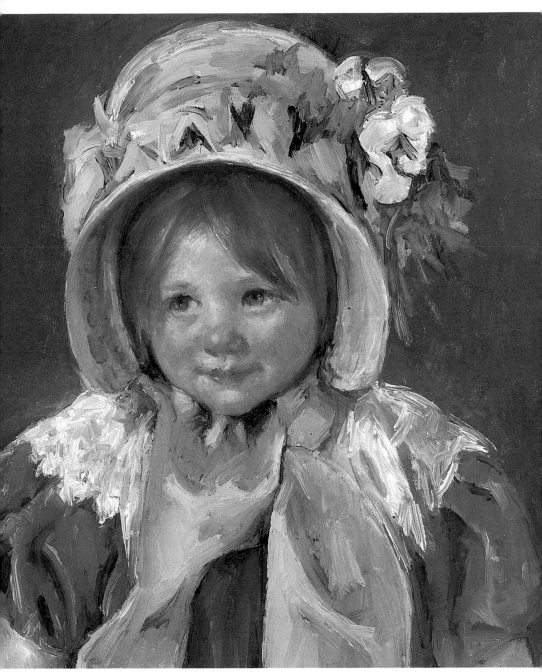

莎拉戴著綠軟帽　1901年　油彩、畫布　41.6×34.3cm　華盛頓國家藝術收藏中心藏（上圖）
穿紫紅色洋裝的女人　1901年　粉彩、畫紙　73.6×60.3cm　華盛頓賀胥杭美術館藏（左頁圖）

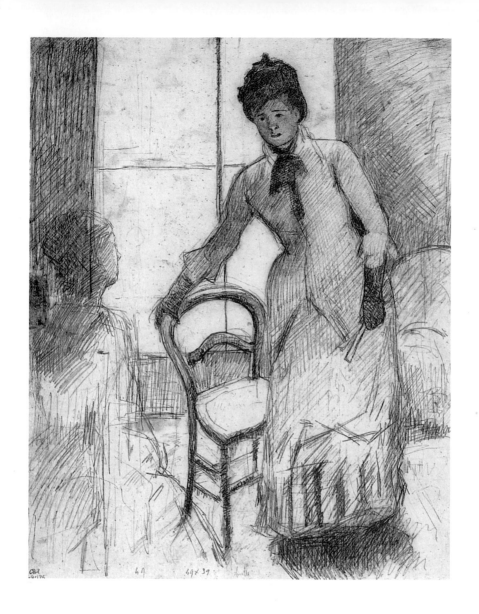

亦師亦友的紅粉知己

　　經過數月籌劃，預定於一八八○年開始發行，竇加和卡莎特密集的一起工作，並準備蝕刻版畫，在當年印象派畫家展時出刊。他們兩人都有作品登載，卡莎特的是〈室內的景緻〉，而

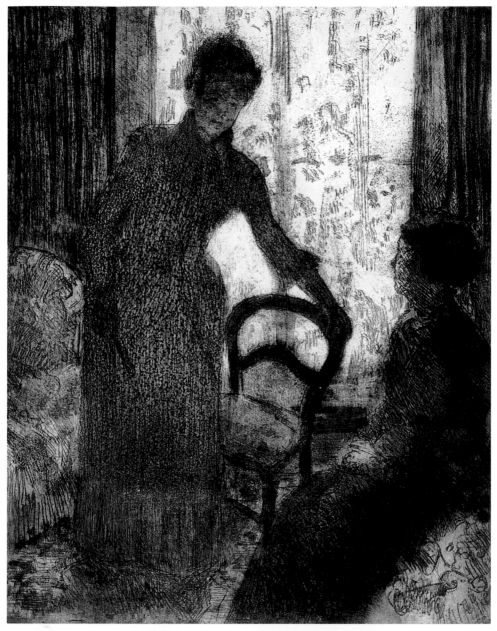

室內的景緻　1879/80 年　銅版畫　39.7×31cm　華盛頓國家畫廊藏（上圖）
室內的景緻　1879/80 年　石墨、畫紙　39.7×31cm　格來弗蘭美術館藏（左頁圖）

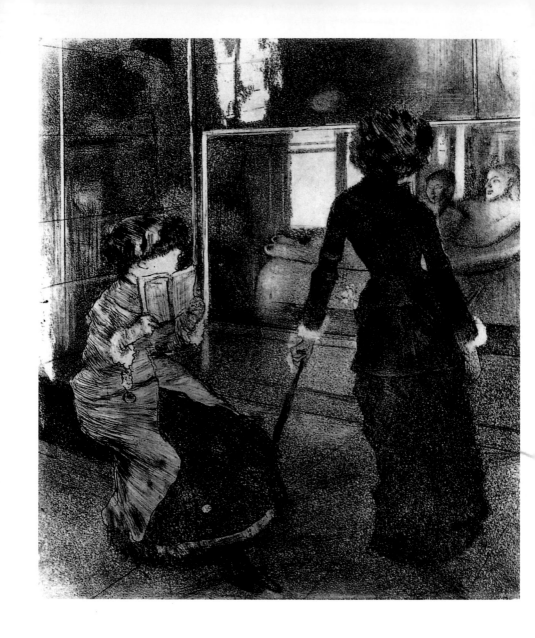

竇加印的是〈瑪麗卡莎特在羅浮宮〉。這兩張圖所顯示的都是
室內,包括了兩位女性,一個坐,一個站。竇加的印刷,站的是
卡莎特,用陽傘撐著她的背影,而坐著的是她姊姊麗迪亞。而在
卡莎特的畫中,似乎兩人在對話,站著的女性正扶著椅把,可能

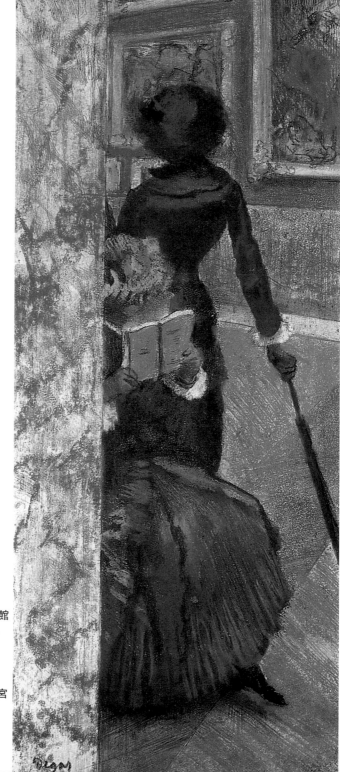

竇加
瑪麗・卡莎特在羅浮宮美術館
銅版畫、粉彩　1879～80 年
30.5 × 12.6cm
芝加哥藝術協會藏（右圖）

竇加　瑪麗・卡莎特在羅浮宮
1879～80 年　銅版黑色印刷
26.7 × 23.2cm
芝加哥術學院藏（左頁圖）

戴軟帽及圍巾的婦人　1879 年　銅版畫
16 × 11.8cm　巴第摩美術館藏

要坐下，而右邊坐在高背椅的女性正視站著。兩幅作品的製作的
技巧相當費時。

　　第三位參予雜誌繪圖的是畢沙羅，由於住得遠，無法常與卡
莎特和竇加碰頭，他也是很認真的在準備金屬版與印刷，最後出
現的蝕刻圖案竟是彩色的。這三位畫家交往密切，工作在一起，
發明新的技巧，混合成更理想的視覺效果。如果說竇加是主廚，
那麼卡莎特和畢沙羅就是左右手；一方面建議新的體裁，一方面
又合作新的產品。

　　竇加的畫室成了經驗交換的場所，一群藝術家經常分享觀
念、技巧、設備與工具，包括印刷的金屬板。當一八九一年竇加
清理畫室，發現一大堆畢沙羅的金屬板，而畢沙羅更是高興找回
認為是永遠失落的物品。

雙手取暖　1879～80 年
銅版畫　16 × 11.7cm
私人收藏

　　當卡莎特和竇加在一起工作的時候，有些印刷體並未標明製作者，一般人根本分不清他們兩人的差異。像是《戴軟帽及圍巾的婦人》。另外原為卡莎特的〈雙手取暖〉已有學者認為該是畢沙羅的作品。因為從構圖與運筆去分析，甚而指名是竇加的。姑且不論原作是誰，更重要的是讓我們瞭解到一八八〇年先後，這三位藝術家真是親密的在一起奮鬥，根本不在意到底是誰的作品，亦或許就是集體合作的成品。

　　在這段期間，卡莎特的技巧進步神速，也嘗試了新的繪畫媒

拿著浴巾的裸女　私人收藏

站立的裸女　1879 年　銅版畫　27.3 × 17.7cm　私人收藏

材，下一步則是挑戰新主題──裸體。過去她在美國費城的「賓
州藝術學院」曾經學過解剖學，也畫過從圖片、石膏像和模特兒
的現場。現存的的第一件〈站立的裸女〉裸體蝕刻版畫，是在
竇加的指導下完成的。第二件是〈拿著浴巾的裸女〉，卡莎特
至少花了四次手續去顯現細節的刻劃，讓所有的條痕都能露出。
之後是〈梳理頭髮的背影〉。

　　同時竇加自己也製作這種版畫，他的作品看起來就是不一
樣。構圖、線條、色澤、層次、陰影都表現了一般難以達到的境

梳理頭髮的背影　1880 年　銅版畫　14.5 × 11cm
紐約大都會美術館藏

界，製作的過程繁複而小心，並且著墨濃淡與腐蝕時間需要老到
的經驗，才能產生如此特殊的效果。

圖見135頁

　　卡莎特是個意志堅定的人，裸體畫對她是陌生的，爲了學好
主題，她把竇加所有的出浴裸女圖仔細研究，其中有一張〈黃昏
中的浴女〉是當爲範本在摸擬。卡莎特固然仿效竇加，可是她的
裸女都是背對觀賞者，而竇加的出浴都是正面全裸。部分理由是
她缺少模特兒在現場，只是靠記憶或是研究竇加的作品做爲底
稿。

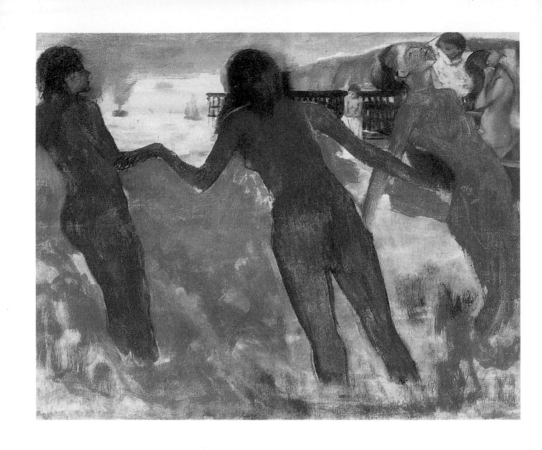

　　竇加是一個敢於創新的藝術家，他把蝕刻版畫再塗上粉蠟
筆。卡莎特顯然是看到這些成品，同時在竇加的畫室裡，親眼目
睹整個製作過程。竇加喜歡讓所有的印刷版畫看起來像是直接的
繪畫。而此時卡莎特的整個生涯，卻與其背道而馳，她常用油畫
和粉蠟筆去突顯版畫的重點。不過卡莎特的粉蠟筆作品〈包廂中
的女人〉是受此影響的。

　　很遺憾，雜誌的籌劃雖然增加不少經驗，最終卻不曾實現，
最主要是竇加無法也不願意把所有時間為了出版而花用在印刷方
面。

　　卡莎特對竇加的藝術非常推崇，把一些最重要的繪畫推荐給

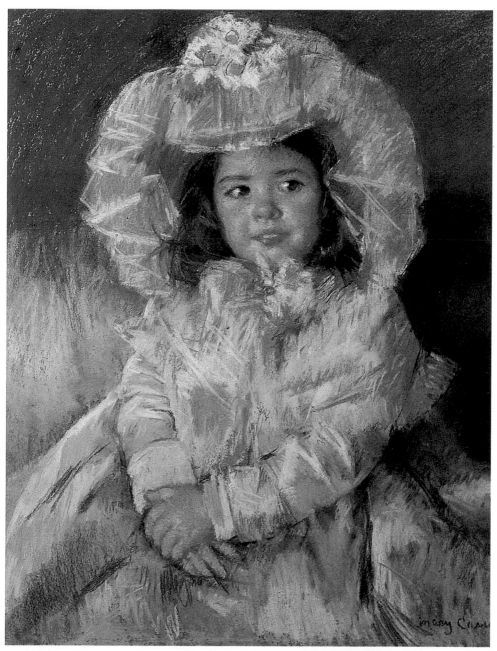

穿藍洋裝的瑪加　1902 年　粉彩、畫紙　60.9×49.9cm　馬里蘭瓦特斯畫廊藏（上圖）
竇加　黃昏中的浴女　1875/76 年　油彩、畫布　65×81cm　私人收藏（左頁圖）

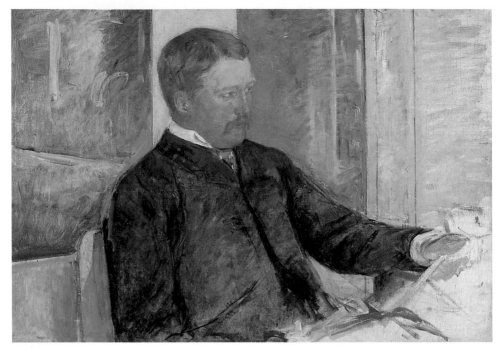

亞歷山大・卡莎特的畫像　1880 年　油彩、畫布　64.5×90.7cm　底特律美術協會藏

她的哥哥亞歷山大，而他所搜購的畫品幾乎全是卡莎特朋友的傑
作。卡莎特以師相待竇加、尊敬他，繼續貫徹竇加的原則與主
張。直到一八八二年為法國政府年度大展摒棄的這群畫家後也有
了內訌。爭執分裂成兩個陣營，也使得畫壇先驅運動受到波折。
雷諾瓦、希斯里（Alfred Sisley）要把新藝術稱之「印象派」，
而竇加堅持要用「獨立派」（Independent）。當然卡莎特只好
順從。不但標榜新形式、新視覺、新內容，且要繼續反對官方的
年展制度。

　　毫無疑問的，以後的展覽會看不到當年衝鋒陷陣的領袖，沒
有卡莎特，也沒有竇加這兩位團體中最值得鼓舞的畫家。

　　卡莎特與竇加的相處時間更多，還充當模特兒。在竇加最有
名的一幅粉蠟筆畫中〈販賣女帽〉中出現，當然這不是第一

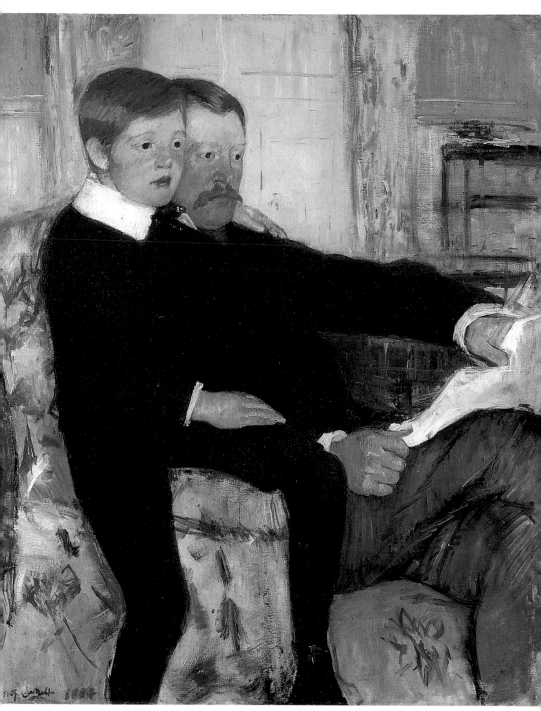

亞歷山大・卡莎特及其子的畫像　1884～85 年　油彩、畫布　100×81.2cm　費城美術館藏

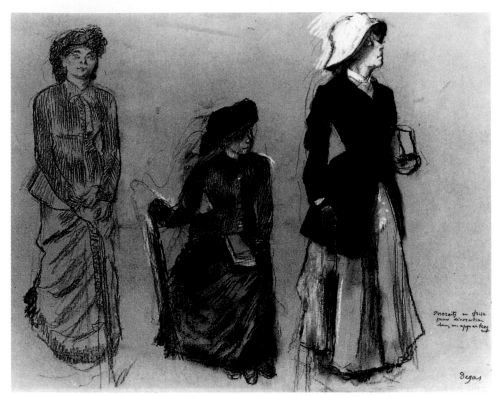

竇加　穿著絨服的女士　1879 年　粉蠟、黑粉筆、灰畫紙　50×65cm　私人收藏

次。遠在一八七九年的〈穿著絨服的女士〉中就有卡莎特的倩
影。為什麼竇加選擇她做為模特兒？同樣，為什麼卡莎特願意花
那麼多時間來充當？有一次陸藝欣就問過她，卡莎特曾經回答
是：「有些舉止的表現很難滿意，或是模特兒無法入畫」她當
然瞭解到竇加執行畫作的旨意，所以能成為好的合作對象。

　　一八八二年卡莎特姊姊麗迪亞去世，多月不曾執筆，一則悲
傷親情之痛，再則那裡去找對象作畫。直到第二年年底，她最重
要的一項作品〈茶桌邊的女士〉畫的是她母親的表姐。看過的人
都稱讚不已。卡莎特的重點放在臉部的表情，雙眼、鼻子和嘴唇
的形狀，同時讓光線強調合乎她年齡的膚色。但仍沒有忘記服飾

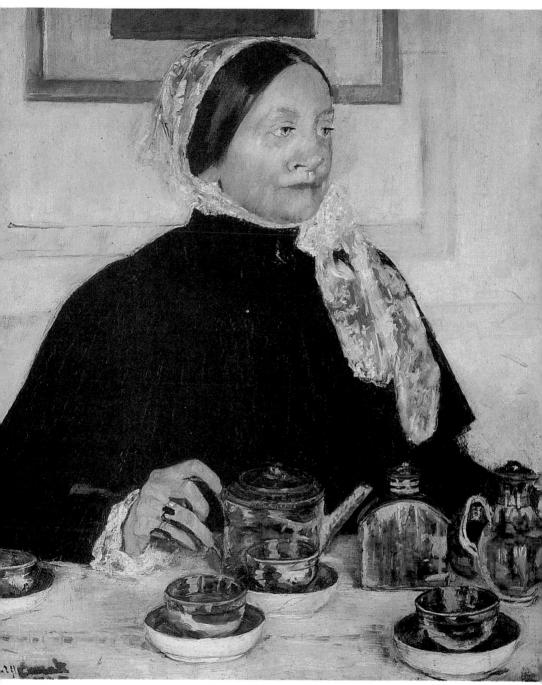

茶桌邊的女士　1883 年　油彩、畫布　73.4×61cm　紐約大都會美術館藏

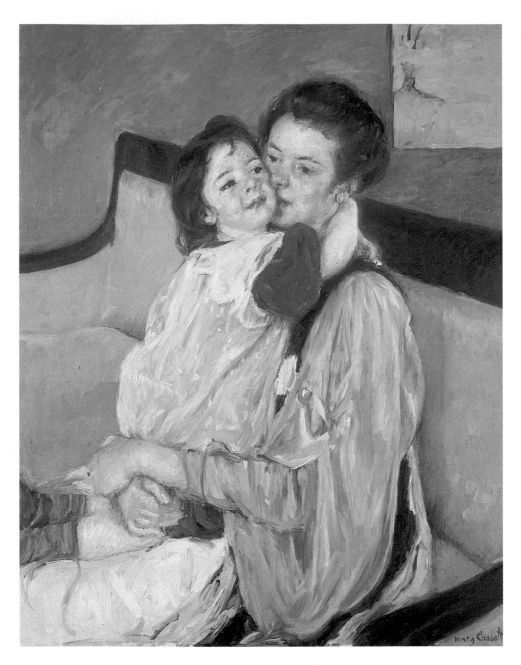

的細節和周遭環境的安排，把整個氣氛發揮得淋漓盡致。竇加將
此幅卡莎特的作品視為卓越的成就，可惜畫中女主人不滿意，一
直到一九一四年才正式公開。事實上這是卡莎特一生中的畫像最

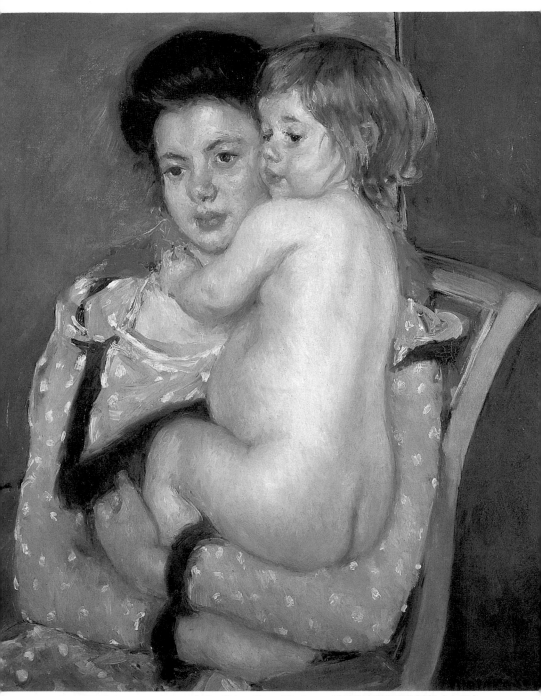

倫‧雷夫羅抱著孩子　1902 年　油彩、畫布　68×57.2cm　麻省渥克斯特美術館藏（上圖）
瑪加擁著母親　1902 年　油彩、畫布　92.7×73.6cm　波士頓美術館藏（左頁圖）

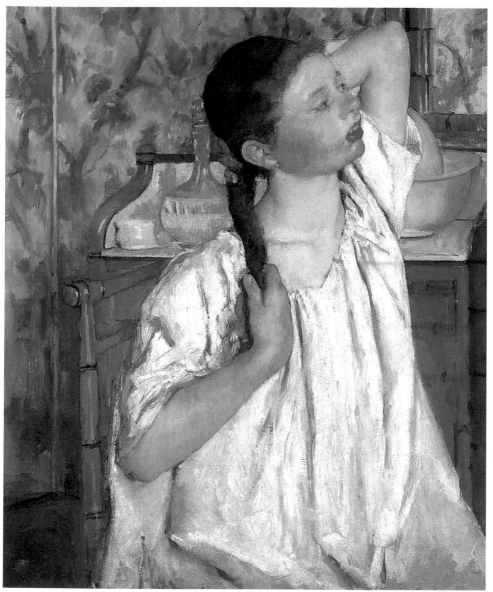

習作　1885/86 年　油彩、畫布　75 × 62.2cm　華盛頓國家畫廊藏

寶加
淺盆中沐浴的女人
1885 年
炭筆、粉蠟、畫紙
81.3 × 56.2cm
美國大都會美術館藏

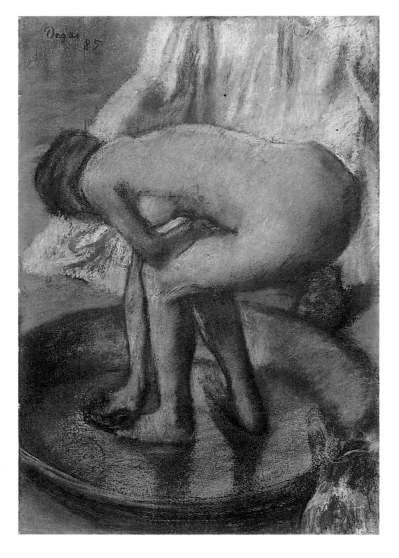

傳神的傑作之一。

　　一八八六年印象派畫家第八屆也是最後一次的畫展後，雙方互贈畫品交換。卡莎特把少女梳理頭髮的〈習作〉送給寶加，不知道是否含意此畫純自寶加的許多浴後婦女的梳理圖案中擷取，此畫掛在寶加的公寓中。而卡莎特自己選擇了〈淺盆中沐浴的女人〉。除了油畫，寶加還擁有三張卡莎特的粉蠟筆，其中之

一是〈在劇院〉，同時還有不少卡莎特的版畫，大約有一百張之多。

自從一八八六年以後，雙方仍然繼續見面，可是他們的藝術主題卻開始分道揚鑣，因為卡莎特已經將不是〈母親和孩子〉的題材全部摒斥於外，而這項主題竟是竇加最陌生的。

卡莎特選擇了新素材來顯示她的獨立藝術品。大約在一八八五年間開始用銅版雕刻來加強設計的效果。她再度投入這項處理，更專心，更費時，在一八八八到一八九○年間出現過構圖良好而純淨的彩色銅版畫。當一八九○年展出十二幅多年努力改進的成果時，真是出人意料的美，呈現簡潔的涵意，優美的線條。

一八八九年的一月底，卡莎特邀請了一些畫家詩人共同晚餐，其中也有竇加，誰也沒想到竇會寫了一首十四行詩送給主人。這可能是竇加一生中少有的例子。第二年的早春，他看到卡莎特的油畫〈採擷的年輕婦女〉後，告訴她：「沒有其他女畫家有能力會畫得這麼好！」

一八九○年的四月，由於日本藝術展在巴黎揭幕。卡莎特從中吸收彩色木刻版畫的營養。這一次她自己策劃一切，請了一位印刷專家來協助準備金屬版。她把過去的工作方法融合了新概念，成為新的製作程序：鑄型的線條是用鉛筆畫成柔和的底色，再去蝕刻。卡莎特加深金屬版的線條，產生一種「線性設計」，為了適應描繪輪廓效果，不只要用一塊金屬版，有時要用兩塊，甚而更多，這樣才能有好的紋路，使版畫的顏色與型式更吻合。為了達到顏色、型式與線條的交互混合，她和助手都仔細的用雙手去選擇在金屬版上的顏料與墨色。舉例來說，在金屬版上描繪輪廓，線條是用來顯示女人的頭髮，應該用淡黑色，而臉和手要用柔和的顏色，像是溫暖的咖啡色。在這種情況下，她們必須要用二塊或三塊金屬版，用針孔作為對準印刷的記號，通常是將要上色的版面最後處理。

在這期間，大約完成十張版畫系列。當時一般西方版畫，絕

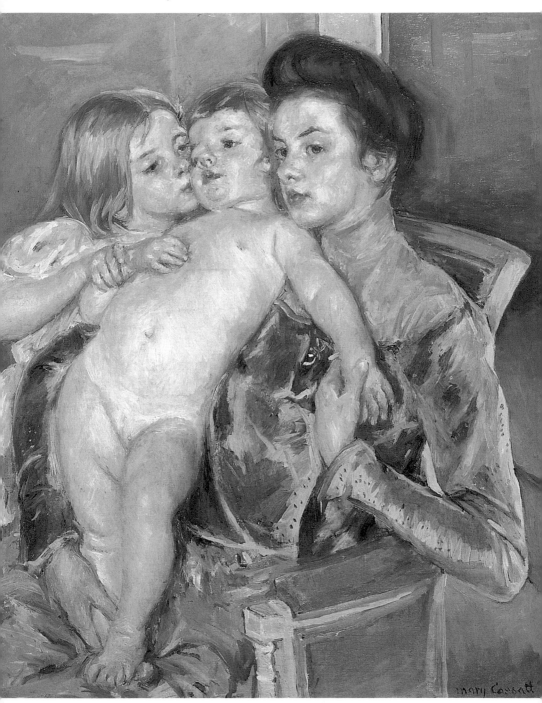

愛撫　1902年　油彩、畫布　96×69.5cm　華盛頓國家藝術收藏中心藏

席夢戴著藍軟帽　1903年　油彩、畫布　66×50.1cm　聖地牙哥美術館藏（上圖）
席夢和她母親在花園　1904年　油彩、畫布　61.9×82.9cm　底特律美術館藏（右頁圖）

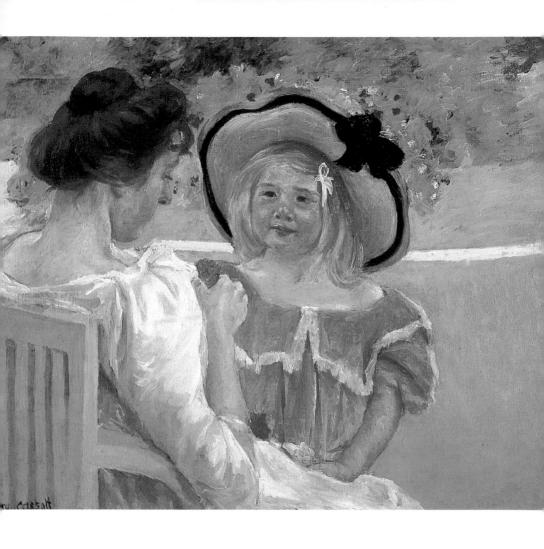

對無法相比美。畢沙羅寫給兒子的信中認為卡莎特的作品，優美中有一種高貴的氣質，的確是稀有的藝術品。這十張系列的銅版畫流傳於世界各地，成為卡莎特的代表作。

　　一八九〇年法國產生政治風暴，一位猶太軍官被起訴為叛國罪，卡莎特與莫內同情這位隊長，而竇加站在政府那邊，這是兩人意見最相左的時刻。可是卡莎特照樣為竇加推銷了二十到三十幅的繪畫給朋友陸藝欣收藏，包括價格高昂的作品。一八九九年

的七月畫商曾向竇加詢問卡莎特〈母親與孩子〉的意見。他說：「這是卡莎特藝術的精品，包含了所有她的特質和優質才華的展現」。

一九〇四年五月，有人見到竇加簡直不敢相信，穿著像個流浪漢，又瘦又老，整個人變了樣。到了一九一二年初，竇加健康情況轉壞，一般人都沒注意。卡莎特去找竇加的姪女，告知她叔叔的情況。九個月後，姪女和他暫住，實際上他的身體還好，只是心理大為轉變。這所有的經過情形，卡莎特都寫信告訴陸藝欣。

一九一四年卡莎特同意陸藝欣在紐約為婦女運動籌辦畫展，並邀請竇加一起參加。她的十九幅繪畫和竇加的廿四件並列在一起，真是相得益彰。

一九一五年的夏天，比竇加小十歲的卡莎特健康也發生了問題；體重減輕，視力衰退，有時候大的印刷字體都沒法唸。同年秋天便動了手術。

一九一七年九月二十七日的半夜竇加過世。卡莎特失去了一位最老的朋友，心情相當哀慟。之後卡莎特將所擁有的三件竇加作品轉售給陸藝欣，她不願再看到老友的遺物，以免睹物思人，徒增傷感。

對美國藝術收藏的貢獻

一九〇九年卡莎特寫給波士頓收藏家法朗克・馬克柏（Frank Gain Macomber）的信中透露：「我一生中最大的快樂就是將好的藝術品，送往大西洋彼岸。」由於她的建議，收藏家買了馬奈的〈皇帝的死刑執行〉。卡莎特說：「這是我見過最美的繪畫之一。」法朗克只是很多美國收藏家之一，找卡莎特當顧問和媒介。另外，從一八七七年開始，卡莎特建議陸藝欣購買竇加的作品。卡莎特毫不遲疑的將歐洲藝術品中最好的，不論是古代的和當今的，都希望搜藏到美國。卡莎特在為家人和朋友策

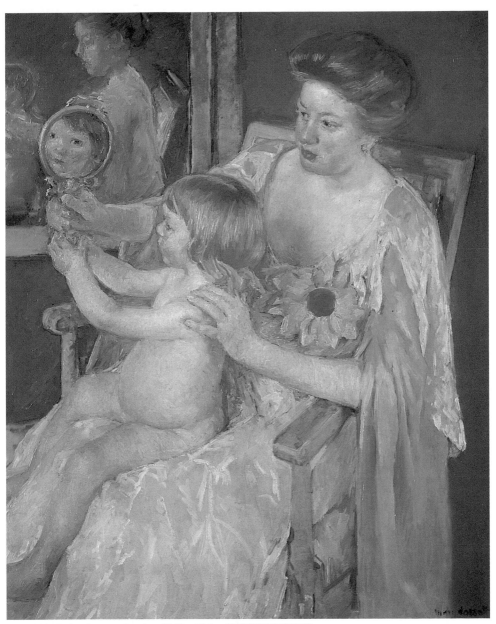

戴向日葵花的母親　1905 年　油彩、畫布　華盛頓國家畫廊藏

劃，並提供意見給畫商，獲取最新訊息，無非是爲了探求哪些是屬於第一流的藝術品。

其實，卡莎特扮演這種藝術諮商指導的角色，可以回溯到一八七〇年間，而她最有成就的階段是在一八九五到一九一四年，雖然不是卡莎特聲望在美國的高峰期。但適逢美國文化新發展時代，收藏藝術品已變成美國上層階級的風潮。

很多英法的殖民移居美國時，隨身攜帶了很多家族的寶貨；而沒有獲得繼承的富人，只好購買。尤其是在當時美國的商人和他們的妻子正流行收藏藝術品，以增進自己的藝術氣習與社會地位。

一八八九年紐約開始發行了一本刊物，名爲《收藏家》，提供美國和歐洲兩地最新有關展覽和拍賣的訊息。之後，發現法國自然派與印象派的作品最受歡迎。這時候卡莎特即扮演了重要的居中角色，鼓勵她所認識的美國人不要放棄良機。此中包括她哥哥亞歷山大，賓州鐵路局長、經營糖業的陸藝欣夫婦、靠房地產發財的薩拉·席爾斯（Sarah Choate Sears）和柏發·帕碼（Bertha Palmer）的先生、鋼鐵大王漢立斯·惠特莫（Harrie Whittemore）；而詹姆士·史迪曼（James Stillman）是紐約銀行總裁。

把歐洲名畫送進美國

卡莎特決定讓好的畫收藏到美國去，主要是爲習畫的年輕一代植根，當她在費城藝術學院的時候，美國根本沒有多少名畫，經歷那種痛苦後，才決定渡洋去學。如果能把歐洲名畫送進美國，不只幫助藝術界，更使全體美國國民獲益。因爲十九世紀末期的美國，藝術已經變成教育每個人最主要的課程。公共的博物館和藝術社團分別在各大城市成立，美學變成人們追求時尚的新趨勢。卡莎特相信藝術的功能可以靠著鼓吹、發揚和灌輸來提昇。如果能幫助自己的國家而得到最好的藝術品，她願意提供效

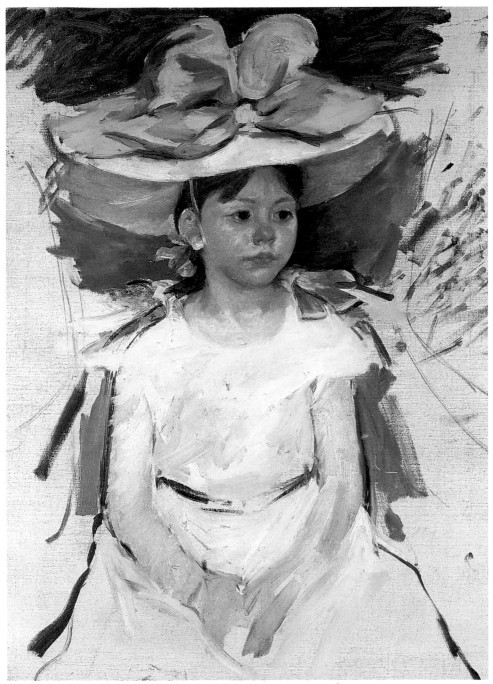

愛倫・瑪麗・卡莎特戴著藍寬帽　1905 年　油彩、畫布　102.2 × 80cm　威廉斯學院美術館藏

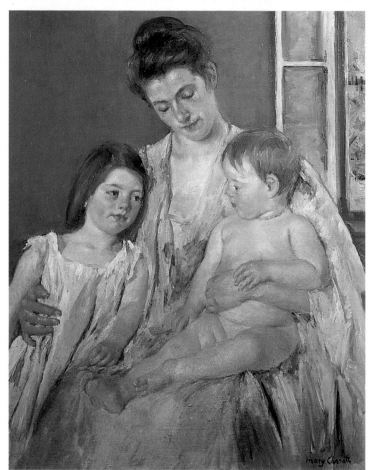

母與子　1908年
油彩、畫布
100.6 × 81.6cm
芝加哥藝術協會藏

　　勞的機會。一九〇五年法國政府頒給卡莎特藝術成就的榮銜，以
往她非常輕視這類的獎賞，這次卻不反對。她覺得或許可對國內
博物館主管推薦時有些影響力。

　　　卡莎特透澈的洞察眼力，不只為自己的國家收集最傑出的古
畫，也希望包括當今的傑作。對於現代畫的認識，她從畫商學到
不少。印象派能成為美國畫壇的主流，卡莎特是此中提倡和傳揚
的領導者。而她的最終目標是怎樣把畫送進美國。當時的文化界
都認為「我們需要什麼？」「就是適合社會和背景的藝術！」

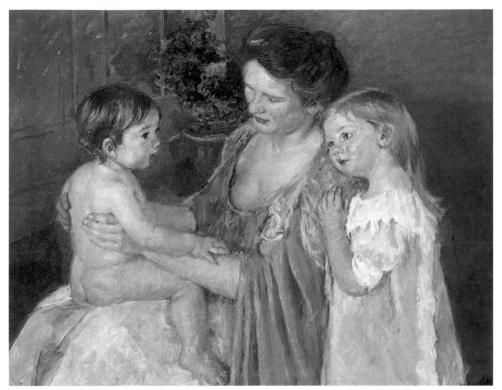

女人和小孩正讚羨著嬰孩　1906 年　油彩、畫布　哈佛大學佛格美術館藏

　　卡莎特經常到巴黎的「藝術聯盟」（Art League）演講，這是為美國藝術系學生而設的社團，甚而同意擔任榮譽校長。她友善的接待從美國來的女畫家，尤是賓州藝術學院的學生，常被邀請到他家中參加下午茶聚會，一同談論當代藝術。

卡莎特與收藏家們

　　卡莎特自己也搜羅喜歡的畫作，有些是提供自己學習的參考，有的是做為自己努力研究的主題。同時，在她的巴黎公寓和郊外華廈裡為畫家和藝術贊助者講授些視覺藝術的課程。

　　卡莎特私人收藏從一八七六年開始。二年後買了更多；當時一位紡織商人破產，所有藝術收藏品到了拍賣會。其中卡莎特

花了二百法朗買了莫內的〈海邊〉送給父母。一八八○年她買了好幾幅印象派畫家組織成員的作品。包括會外人士最推崇的庫爾貝（Gustave Courbet, 1819～1877），他是法國十九世紀偉大的畫家之一，卡莎特擁有五幅他的畫。第一次是在一八七八年二月買的〈退潮時的浣衣女〉。到了一八八一年的十二月庫爾貝畫展，接著拍賣所有財產，卡莎特為陸藝欣夫婦選了三十件，成為美國最重要的庫爾貝收藏家。

　　卡莎特在一八八一年開始也推介馬奈給美國的收藏家。一八八四年巴黎舉行紀念展，卡莎特買了公認為馬奈最美的靜物畫〈芍藥和修剪的剪刀〉。凡是她的美國畫友，幾乎至少都有一幅。尤其在一八八九年馬奈的繪畫大量地流入美國境內，當時莫內發起捐款運動，為法國保留馬奈的不朽之作〈奧林匹亞〉。莫內認為卡莎特這麼喜歡馬奈的作品，一定會贊助。莫內告訴他朋友「她竟然拒絕，我真不知道是什麼事造成的影響」。卡莎特將她的理由告訴了畢沙羅：「我拒絕捐款，因為馬奈兒子告訴我，有一位美國人想買畫，而他們為避免畫作流落他鄉，才發起捐款護畫運動。我個人倒希望這幅畫能到美國」。

蒐羅印象派畫作

　　卡莎特同時搜羅其他印象派畫家的作品。她雖和莫內不是很接近的朋友，但是很早就開始買莫內的畫，也常對朋友建議要早點進行。根據莫內的帳簿，在一八二九年卡莎特花了三百法朗買了〈春天〉，此畫描繪莫內的妻子在戶外的閱讀。卡莎特喜歡那種羅曼蒂克的氣氛，尤其構圖甚於主題。她稱讚這才是藝術的形式，以新方法來表現實體。因為她認為應該為美國民眾提供新視覺的水準。一九○三年卡莎特把畫賣給了美國巴爾地摩（Baltimore）的收藏家亨利‧瓦特司（Henry Walters），原因是正好他去巴黎遊覽，卡莎特希望讓美國民眾有機會看到當今世界第一級的畫品，因為這些有錢的美國人，最後都將藝品捐獻給博

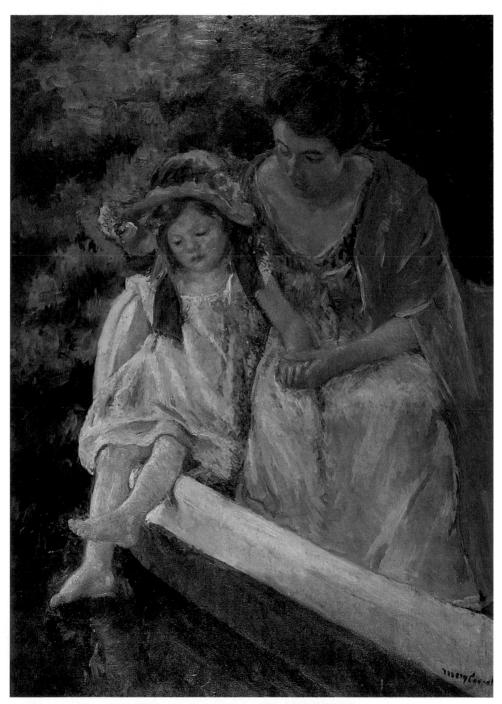

母與女　1908 年　油彩、畫布　114.3 × 87.6cm　紐約大都會美術館藏

物館。

卡莎特對莫內的畫的投資有獨到的判斷能力，在一八八三年卡莎特告訴她哥哥亞歷山大，「莫內的畫不要賣。」又說：「我可不是要你儘量買。」三年後，卡莎特卻說：「真後悔沒叫你多買」。因為莫內的畫已是所有美國收藏家的最愛。

約從一八七七年開始，卡莎特也將畢沙羅的畫介紹給美國的收藏家。而她自己早就擁有多幅作品中，只要美國人喜歡的，卡莎特多為割愛。可惜美國收藏家與畢沙羅似乎無緣，在其死後才開始認識他的才華。

接著卡特又將另一位好友竇加的成就介紹給美國大眾。卡莎特記起第一次看到竇加的繪畫所受到的影響，他的風格與型態正是自己所追求的。卡莎特的一生都贊助這位亦師亦友的大畫家。她鼓勵朋友們購買竇加的藝術品，幾乎人人都能接受這項推薦。一八七七年陸藝欣化了五百法朗買了竇加的〈芭蕾舞的彩排〉，後來她變成私人收藏的第一名，共擁有竇加六十五幅油畫和粉蠟筆畫。

卡莎特曾將〈在劇院〉送給老友，而竇加也以扇形畫〈芭蕾少女〉作為回贈。這是芭蕾舞系列中的稀品。當卡莎特在一八八〇年畫〈女士的畫像〉時曾作為背景。她一直保存到一九一三年。卡莎特曾託畫商出售，卻根本找不到能付二萬五千法朗的購買者。直到一九一七年的十二月，她再添上另外二件竇加的畫才一併轉售給陸藝欣。

一九一九年卡莎特將一幅保藏多年的油畫出售，這是在一八八〇年竇加為她所作的畫像，畫中的她坐在椅子裡把玩三張類似紙牌的照片，到了晚年，卡莎特對這張畫像覺得很不是味道。因為手裡拿的紙牌，很容易讓人聯想到是個算命的。對於一個年老

綠裙少女在縫紉　1908 年　油彩、畫布　81.3×64.8cm　聖路易士美術館（右頁圖）

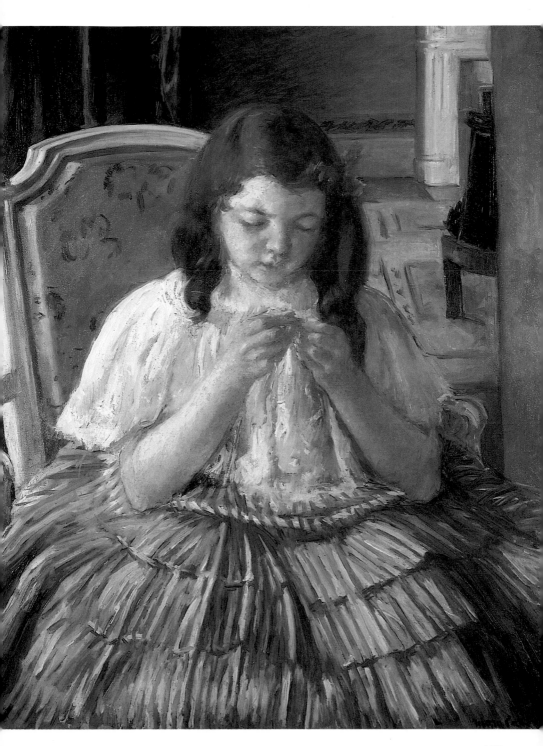

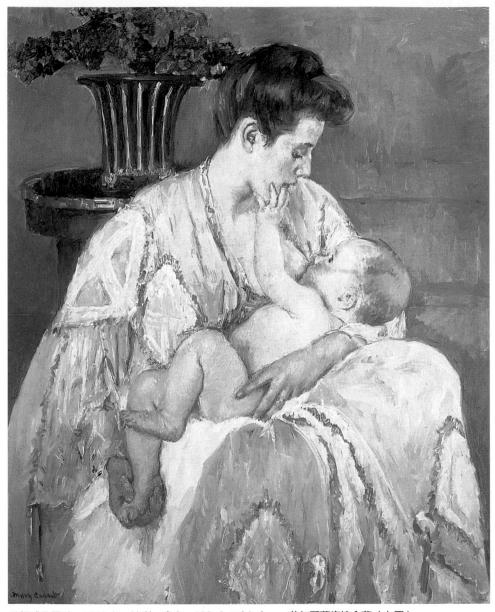

母親哺乳嬰孩　1908 年　油彩、畫布　100.6×81.6cm　芝加哥藝術協會藏（上圖）
母與子　1908 年　油彩、畫布　81.3×60.6cm　賓州美術館藏（右頁圖）

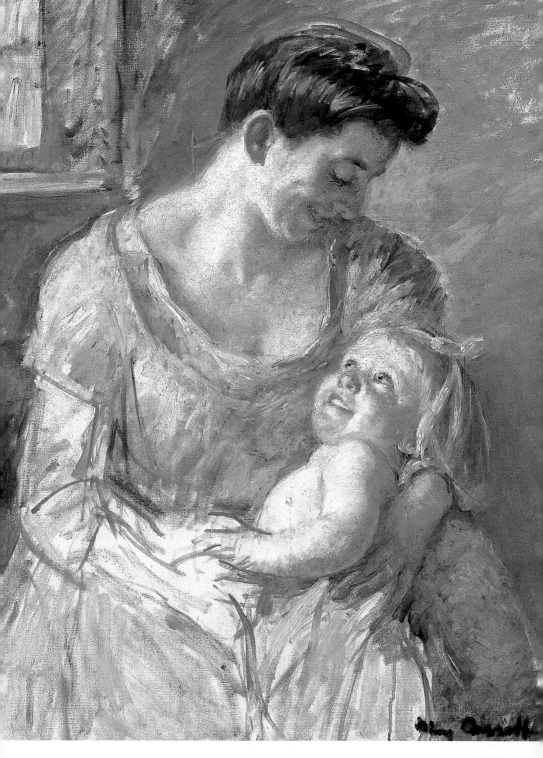

的貴婦是不想留有年輕時不妥的東西。卡莎特拿給畫商，希望盡快賣掉，最好不要讓美國人買去，更不要附有「卡莎特擁有」的任何標誌。第二年此畫由法國人買去，最後轉手到日本人手裡，一直到一九五一年才回到美國華盛頓美術館。

當美國女客受卡莎特所邀請到她的公寓參觀時，發現所有的裸畫全是出自竇加之手。沒多久，紐約的陸藝欣擁有七幅裸畫。波士頓的薩拉・席爾斯（Sarah Sears）也得到三幅，其中包括有〈浴後〉。康州建築師波柏（Fheodate Pope）擁有〈浴盆〉。帕瑪（Bertha Palmer）的大型粉蠟筆畫〈晨浴〉是她在一八九六年六月在巴黎購得。今天想看竇加的裸畫，就非要到美國去了。

卡莎特也買了很多日本版畫，尤其包含有鏡子與女人的活動圖案。她對喜多川哥麿（Kitagawa Vtamaro）特別喜好，尤其是婦女與孩子在家中的情景，她竟擁有廿張日本版畫。卡莎特用金箔框裝好，掛在大廈裡，正面對花園。當然她還有許多其他日本版畫家的作品，包括不同的題材，她喜愛那種鮮艷的色澤與簡潔的線條。到了一八九○年，卡莎特鼓勵朋友們收集日本的版畫。那種狂熱極難相信。

卡莎特的個人收集，同時也影響到美國的藝術收藏品味；法國印象派、歐洲早期名畫、日本版畫，滿足了美國人的視覺。很多人也因喜愛藝術品，帶來了意外財源。像卡莎特哥哥亞歷山大原先就是個富翁，收藏藝術品後，財產更多。而莫內的〈雪中的火車〉正是莫內托卡莎特推銷的，穩定的美國市場使得莫內享有令人羨慕的富裕生活。因而美國東北部成為莫內繪畫的大本營。

亞歷山大喜歡騎馬，竇加正有此系列的主題創作，卡莎特希望能得到他大幅的〈越野障礙賽馬〉，這正是一八六六年沙龍年度大展的作品。一八八九年卡莎特花了三百法朗為哥哥買下了〈賽馬騎師〉。另外〈芭蕾課程〉自畫商手中花了六千法朗買到，因為卡莎特認為這亦是竇加代表作之一。

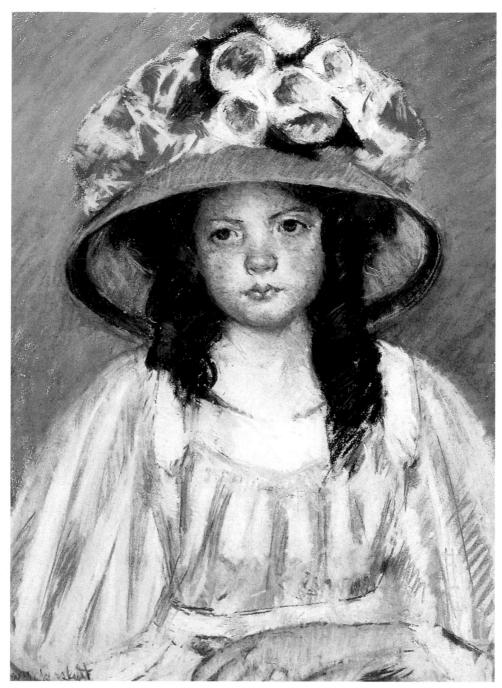

戴寬帽的少女　　1908 年　　粉彩、牛皮紙　　64 × 49.5cm　　杭亭頓美術館藏

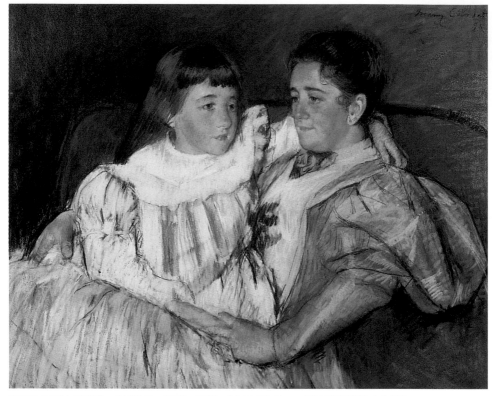

陸藝欣及其女兒畫像　1895年　粉彩、畫紙　61×77.5cm　學本美術館藏（上圖）
陸藝欣畫像　1896年　粉彩、畫紙　73.7×61cm　學本美術館藏（左頁圖）

　　馬奈的繪畫比較便宜，〈荷蘭的海邊〉就掛在亞歷山大的
賓州的鄉間大宅，他們全家常到歐洲渡假，每次總不忘購畫。當
然每幅畫都能滿足兄妹兩人的喜好。美國於一八八六年由藝術協
會主辦的印象派畫家展，向他借畫在紐約展出。一八九三年芝加
哥的國際博覽會同樣求助於他。

卡莎特與陸藝欣

　　當陸藝欣於一八七四年認識卡莎特時，她們相差十二歲，兩
人相見恨晚，非常投緣。卡莎特開啓了陸藝欣藝術的心靈，帶她

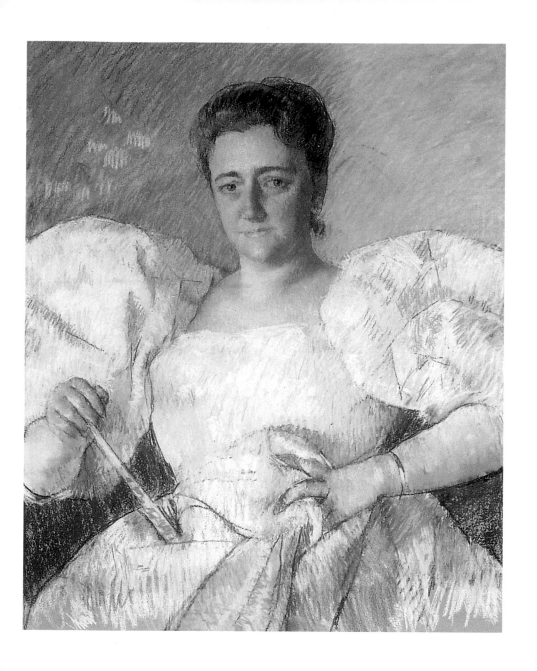

遊歷當時世界藝術中心的巴黎。友誼維繫了五十五年之久。陸
藝欣第一次購畫是在一八七七年，以五百法朗買到竇加的〈芭蕾
的彩排〉。一八八三年結婚後（她的先生是十九世紀美國最傑

出的收藏家）光是她自己就擁有五百件繪畫，素描和水彩畫。卡莎特不只幫助陸藝欣在藝術方面投資，並告訴她那些是碰不得的。除了西方的繪畫，也擴展收集到波斯陶器、古代與現代的玻璃成品、中古雕刻和日本版畫。

陸藝欣非常信任卡莎特的判斷，提供大筆資金請她代為購畫。在這段期間，收購的數量之多，甚為驚人。卡莎特之於陸藝欣不只是一位好的顧問，更是社交圈的好伙伴。陸藝欣非常欽佩這位從未結婚的女畫家為她家庭所做的一切。

卡莎特住在巴黎，同時又是畫家，她會比任何美國人更瞭解法國藝術市場。因而她是個最理想的藝術顧問，巴黎最有名的畫商都曾與她往來。最後選定保羅杜巒（Paul Durand-Ruel）為經紀人。其實只要是美國的收藏家到巴黎，都會主動去向瑪麗卡莎特請益。包括波士頓的莎拉・席爾斯（Sarah Choate Sears）和波士頓收藏定伊莎貝拉・加納（Isabella Stewant Gardner）。

莎拉的丈夫是波士頓最成功的房地產投資者。莎拉與卡莎特交往密切，莎拉的收藏兼具現代化與抽象化，如馬諦斯與塞尚的作品等都有涉獵。她也收集美國水彩畫家查理士（Charles Demuth）和約翰（John Mantin）的抽象畫。只是卡莎特對於新崛起的畫風有點無法消受，難以寄情。

一八九九年卡莎特建議陸藝欣買竇加的〈舞者在休息〉和馬奈的〈街頭歌唱家〉，後者沒有被接受。而莎拉卻很快的買走，她以現代和攝影角度覺得是一幅特級品。總算又找到了一位欣賞馬奈作品的行家。

莎拉擁有二百幅以上的繪畫，大部分是由她自己選購，在波士頓藝術圈可謂相當活躍。她贊助當地的美國青年畫家。我們發現在莎拉的收藏品中，有不少都附著卡莎特的印章。一九一五年由陸藝欣籌辦為伸張女權的畫展，莎拉所提供的參展品僅次於主辦人。

一八九八年卡莎特回美國，造訪了另外一位女性收藏家菲歐

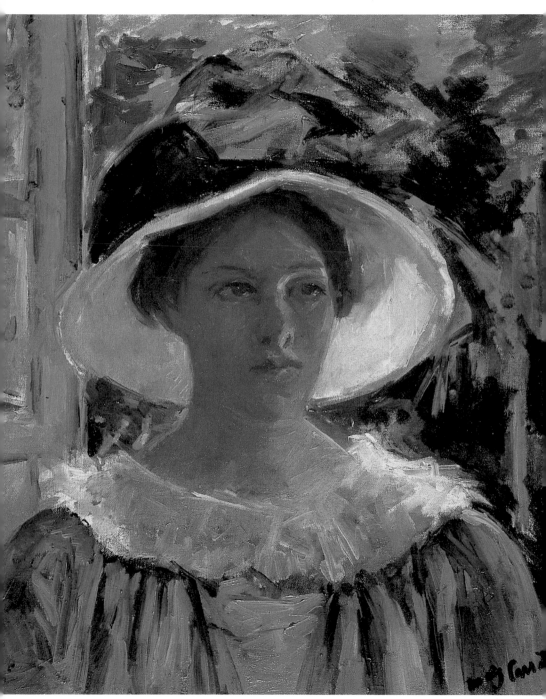

陽光下的綠衣女人　1909 年　油彩、畫布　55.1×46.4cm　麻省渥切斯特美術館藏

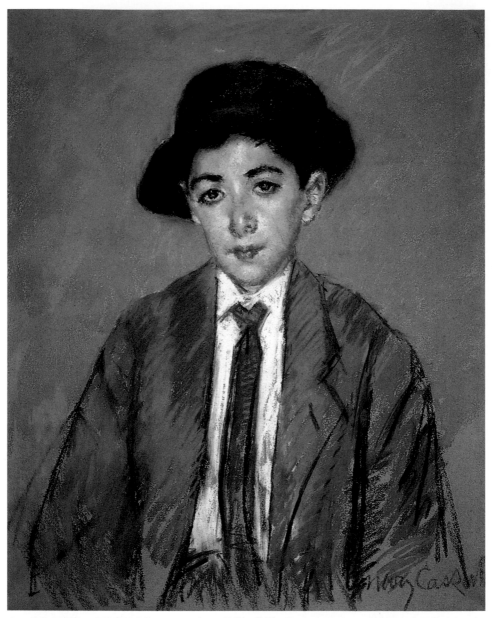

十二歲的查爾斯・卡蘭慶的畫像　　1910 年　　粉彩、畫紙　92.7 × 53.7cm　瓦特斯美術館藏（上圖）
小女孩　　1910 年　　油彩、畫布　42.5 × 36.8cm　芝加哥美術協會藏（右頁圖）

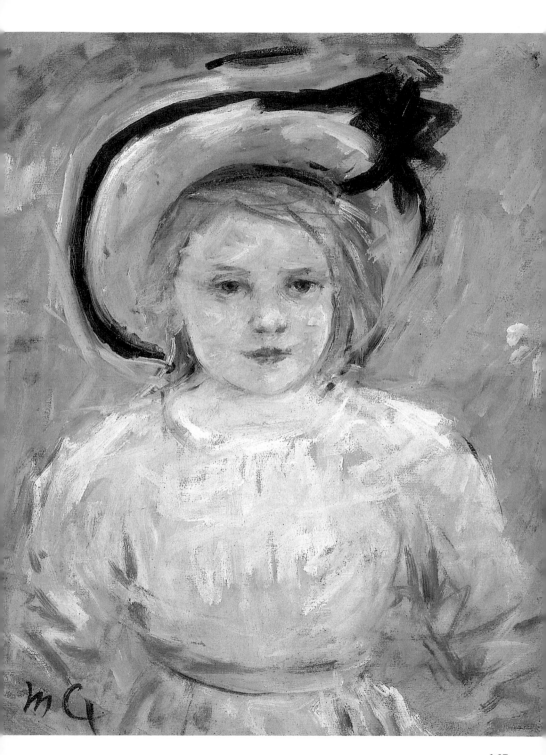

得（Theodate Pope），她的父兄全是鋼鐵業的大亨，與卡莎特哥哥早已相識。菲歐得開始收藏莫內的畫，多次赴法，不忘添購。一八九四年爲了買莫內的〈玩吉他的人〉創下高價，震驚所有巴黎畫商。後來搬到康州的新家後，再度充實藝術品。其中受到卡莎特的鼓勵，購買了竇加的〈澡盆〉和〈屋內〉。

當時上流階層的大家庭中，常以藝術品做爲賀禮去祝福親友的生日。無形中，法國印象派畫家的作品流傳最廣，也變得最受歡迎。有的人又把畫品與畫商交換或托畫商出售，這都肥了巴黎的畫商的錢包。

一八八九年五月國際博覽會在巴黎揭幕，至少有十五萬以上的美國人湧去參觀，提昇了美國藝術的發展與促進國際的交流，更多的法國現代畫流向美國；更多的畫商都同時擁有巴黎與紐約兩地畫廊。因此卡莎特成爲巴黎畫商都想巴結的女畫家。美國收藏家中要想找一位不曾與卡莎特在巴黎碰面的也很難。她成爲大西洋兩岸藝術圈的熱門人物。卡莎特的信件與藝術品照片來往，成爲交易的重要記錄。

卡莎特與詹姆士・史迪曼

另外一位頗受卡莎特影響的收藏家是詹姆士・史迪曼（James Stillman），他比卡莎特小六歲，父親是德州棉花大王。他的興趣在財政，一八九〇年成爲國家城市銀行總裁。在他的經營下，銀行變成全美最大的投資公司。

詹姆士買的房子與卡莎特居處不遠。一九〇七年二月兩人初次見面，之後常約卡莎特與陸藝欣晚餐，或邀請她們與莎拉及畫商杜蠻等在家宴會，這群志同道合的人常一同參觀博物館、美術館、畫廊和古物店。詹姆士回味說，這是他一生中難忘而快樂的

沈睡的嬰孩　1910年　粉彩、畫紙64.8×52.1cm　杭亭頓美術館藏（右頁圖）

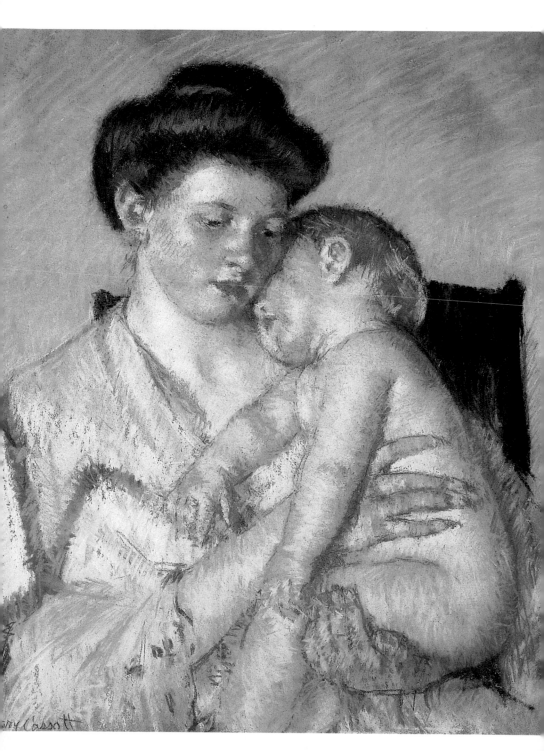

ny Cassatt

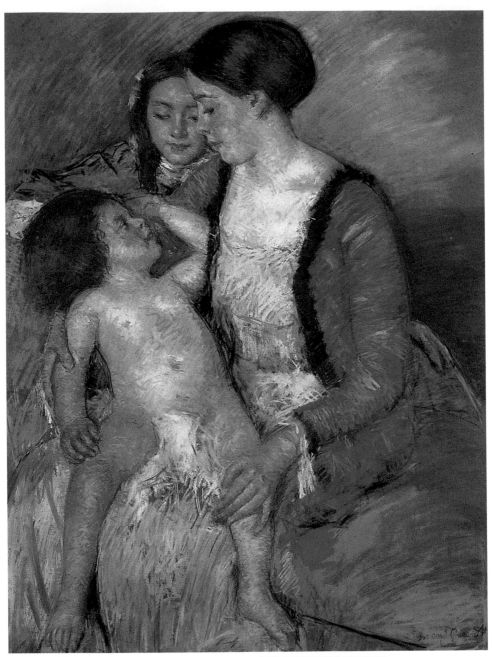

母與子　1913 年　粉彩、畫紙　109.2×85.1cm　紐約羅徹斯特紀念美術館藏

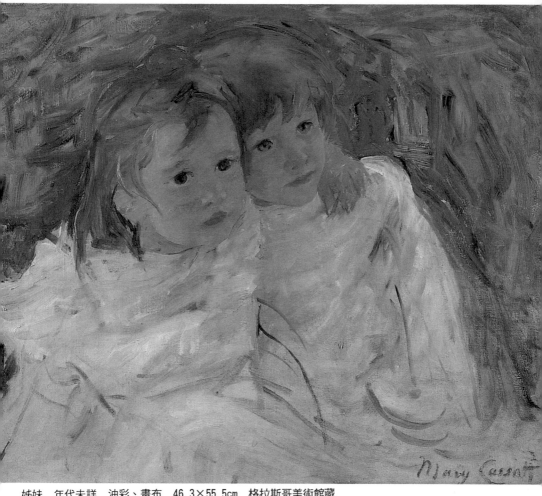

姊妹　年代未詳　油彩、畫布　46.3×55.5cm　格拉斯哥美術館藏

日子。卡莎特是他晚年生活中一位重要的人物，而他的收藏和所有藝術的知識，搜集的計畫，也都全靠卡莎特的灌輸。

　　由於卡莎特的收藏家朋友太多了，有時同一件藝術品很難決定要先介紹給誰。卡莎特的安排也非常絕妙；當這些朋友都同時在場時，誰能把畫作及早送到美國的絕對優先買到。

　　詹姆士只有極少數的現代畫，既然他的收藏重點是在十六世紀，這正是卡莎特初到法國，遍訪西班牙、義大利、荷蘭時傾心的時代，對她來說毫不陌生，這也是早期臨摹的主要對象。所以

她絕不勉強詹姆士去買寶加的東西。倒是庫爾貝的風景畫他挺喜歡，當年這些購藏今天都呈列在紐約的大都會美術館，卡莎特的功勞不可抹滅。

　　由此可知，卡莎特另一主要的工作是將好的藝術品介紹給私人收藏家，偶而她也會直接推薦給學院或機構。一九○一年春天卡莎特與陸藝欣去西班牙遊歷，在馬德里看到了艾爾‧葛利哥（El Greco）的〈聖母昇天〉，陸藝欣簡直愛透了這位在美國很少人知道的畫家。而這幅〈聖母昇天〉原是為教堂所設計的巨畫，尺寸高大只適合收藏在博物館。幾年後，卡莎特希望美國的博物館能夠買下這一件和其他艾爾‧葛利哥的作品，卡莎特也得到畫商答應運送，其間幾經波折，最後由陸藝欣花了十萬法朗買下，送給了紐約大都會美術館。

　　卡莎特也希望波士頓美術館也有行動，及早搜購這些曠世之作。卡莎特又寫給芝加哥藝術學院的總裁查理士‧杭青森（Charles L. Hutchinson）。她的這些舉止，無非希望改善美國博物館收藏，冀求藝術學校能與這些機構合作，奠定美國藝術的根基。像是芝加哥藝術學院、費城的賓州藝術學院。卡莎特與匹茲堡的「卡內基學院」始終保持聯繫，她希望學院不只擔當博物館的角色，且要積極的幫助藝術家；購買歐洲早期名畫，提高國內藝術的水準。一九一二年卡莎特將兩幅庫爾貝的人物畫送給賓州學院，讓學生有學習的最佳範例，之後她繼續從事這類捐獻。

　　到了晚年，卡莎特花了好幾個月的時間，與陸藝欣商量決定把那些繪畫捐給大都會美術館。她認為博物館代表美國藝術的未來。卡莎特不但為私人收藏家盡心，也盡力充實了美國文化的傳統，當然真正受益的則是全體公眾。

　　沒有卡莎特的從中幫助，不會有那麼多精緻的藝術品橫跨大西洋，在美國市場及各都會博物館中大放光彩，這是在其藝術成就外一項獨特的貢獻。

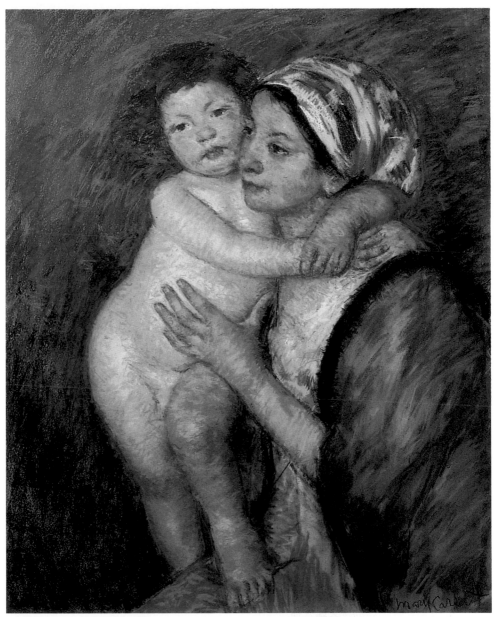

母與子　1914年　粉彩、畫紙　81.3×65.1cm　紐約大都會美術館藏

瑪麗・卡莎特年譜

羅勃・卡莎特和他
的孩子 1854 年

一八四四　一歲　五月二十二日出生於美國賓州的匹茲堡，在
　　　　　七個孩子中排行第四，其中與姊姊麗迪亞和哥哥亞
　　　　　歷山大來往較密切，他的父親羅勃・卡莎持經營
　　　　　「商務航運公司」。
一八四七　三歲　羅勃・卡莎特被選為市長。
一八五一　七歲　六月，全家遊歐，卡莎特一眼愛上巴黎，
　　　　　並結下不解之緣。
一八六〇　十六歲　四月，特進入費城的「賓州藝術學院」古
　　　　　物班。當時女生不能進人體寫生班，但可以到賓州
　　　　　醫藥大學去修人體結構的課程。十月，學習寫生與
　　　　　油畫。

盛裝的瑪麗・卡莎特

一八六一　十七歲　四月，美國內戰爆發。

一八六二　十八歲　在學校獲准摹畫名家的作品。

一八六五　二十一歲　內戰結束。年底由母親陪同，與另一同
　　　　　　學到巴黎。

一八六六　二十二歲　十月，進入習畫的女生班，每天繪人體
　　　　　　像。每週三次還要上課至夜深。又到羅浮宮臨摹名
　　　　　　畫。

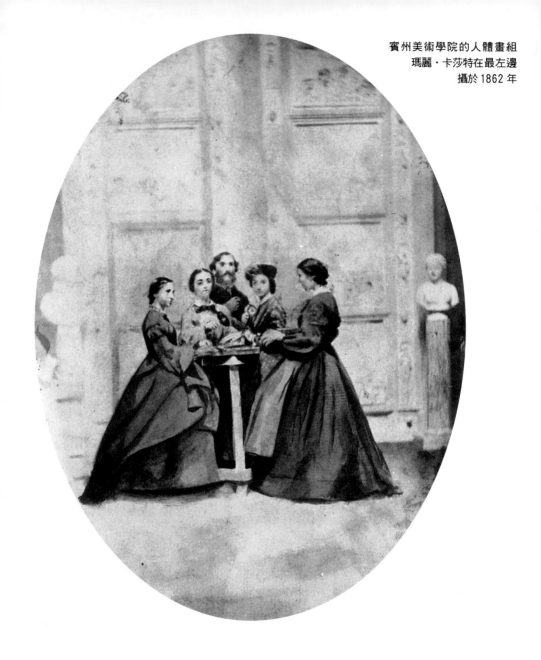

一八六七　二十三歲　二月，離開巴黎到三十哩外的南方去畫
　　　　　風景，準備參展。五月，作品被畫會的評審拒絕。
　　　　　十月，和同學一起到諾曼地沿岸的風景區旅行，她
　　　　　從未見過如此美麗的景色。

瑪麗‧卡莎特
1867 年攝於巴黎

一八六八　二十四歲　五月，畫作〈曼陀鈴琴手〉被「美展會」
　　　　接納。月底到鄉間去拜名師，課程一直繼續到第二
　　　　年的春天。五月中，和同學到羅浮宮摹畫，幾乎變
　　　　成了討論與自我娛樂的第二個學校。六月七日，
　　　　《紐約時報》曾經報導在法國美展會場美國畫家的
　　　　作品。

一八六九　二十五歲　畫作再次被〈美展會〉拒絕。同年，塞
　　　　尚（Cézanne）莫內（Monet）也都未入選。

一八七〇　二十六歲　與母親暫住羅馬。五月畫作第二次被巴
　　　　黎的美展會接受，可惜此畫已失傳。

一八七一　二十七歲　秋天，訪問過去認識的藝術界的畫家。
　　　　同時準備自己的畫室。一月，法俄戰爭結束。春
　　　　天，在新畫室，和畫友一起畫男體像（因為找不到
　　　　女模特兒）。九月，匹茲堡天主教堂的神父願付三
　　　　百元，請卡莎特去複製柯勒喬（Correggio）的聖母
　　　　像。

一八七二　二十八歲　六月，完成任務，並將複製的油畫運回
　　　　匹茲堡。而新作〈嘉年華會〉被「美展會」接納。
　　　　十一月十七日，〈嘉年華會〉賣給了美國收藏家。

一八七三　二十九歲　一月，創作三人像的〈陽台上的調
　　　　情〉。四月，陪同美國收藏家去搜尋當代西班牙的
　　　　作品。五月，和一群畫家為了對抗「美展會」，成
　　　　立自己的組織，在並巴黎開畫展，此中包括塞尚、
　　　　莫內、畢沙羅多人，參展了〈鬥牛士〉。十二月廿
　　　　七日，一群畫家聚會，決定了稱謂，叫做「印象派
　　　　畫家」（Impressionists）。

一八七四　三十歲　四月十五至五月十五日，第一次的印象派
　　　　畫家聯展揭幕。其人在羅馬，仍以〈艾達〉參展。
　　　　六月，回到巴黎。在畫廊展出了〈音樂會〉。

一八七五　三十一歲　五月，送了兩幅人像畫給「美展會」，

在羅浮宮中的藝術見習生
及臨摹者
文斯洛・荷馬　1868 年
緬因州鮑頓學院美術館藏

一是〈麗迪亞〉，另一是一位少女，只有後者被接
受，而這兩件作品，至今都已不存。秋天，與其姊
麗迪亞同住。

一八七六　三十二歲　，四十九位畫家，共有二百五十件作品
　　　　　參展第二次印象派畫家聯展。五月，重繪麗迪亞人
　　　　　像，背景較暗，卻為「美展會」接受。

一八七七　三十三歲　「美國畫家協會」在紐約成立，收到所
　　　　　有活動寄通知。四月，第三次印象派畫家聯展，十
　　　　　八位參展的畫家贏得了踴躍的參觀者和正面的評
　　　　　價。五月，展印象派畫家聯展。卡莎特介紹陸藝欣
　　　　　（Louisine Havemeyer）第一次價購現代藝術，竇加
　　　　　的〈芭蕾舞彩排〉。

一八七八　三十四歲　與畢沙羅建立了良好的友誼，共同研究
　　　　　專業的繪畫問題。四月，寫信給朋友，證實自己屬
　　　　　於印象派畫家的團體。五月一日，世界博覽會在巴
　　　　　黎揭幕，其作品在美國館展出。但是〈小女孩的畫
　　　　　像〉卻被屏擋門外。這一年完成了一生中唯一的自
　　　　　畫像。提供了四幅畫給費城的畫商：〈絕世美

瑪麗・卡莎特
1872 年攝於巴黎

女〉、〈向鬥牛士致敬〉、〈音樂會〉及〈在劇院〉。
夏天，卡莎特與畢沙羅互訪頻繁，卡莎特對他的工
作非常讚賞，考慮要買幾幅畫。十月，位於波士頓
的「麻州慈善協會」致贈銀牌獎給卡莎特，感謝其
對第十三屆年度展的贊助。

一八七九　三十五歲　第四屆印象派畫家聯展揭幕，卡莎特協
助籌劃與邀請，自己也提出十二件作品。總共有十
六位藝術家參展二百四十六件展品。來看各地的藝
術家漸漸重視年度大展。卡莎特的〈閱讀的仕女〉
和〈包廂中的女人〉當場為愛好者搜購。她已經知
名於藝術世界。竇加也要求卡莎特加入新雜誌的出
版工作。卡莎特開始注意同行的繪畫作品，陸續搜
購。八月九日，〈包廂的一角〉大功告成。

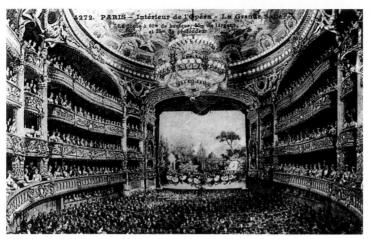

一八八〇　三十六歲　十一月十八日，卡莎特建議亞歷山大購
　　　　買竇加的畫。

一八八一　三十七歲　卡莎特有了固定的經紀人，幫忙推銷畫
　　　　品。四月，為她的哥哥亞歷山大買了竇加、畢沙羅
　　　　和莫內的畫。四月二日至五日一日，第六屆印象派
　　　　畫家聯展，共有十一件卡莎特的作品，家鄉來的
　　　　《美國客》對她特別報導。卡莎特的〈閱讀〉是她圖見19頁
　　　　母親唸讀物給孩輩們的畫面，她母親為自己保留做
　　　　紀念。

一八八二　三十八歲　春天，瑪麗·卡莎特沒有作品參展第七
　　　　屆的聯展，因為她贊同竇加不能隨意讓任何人加入
　　　　印象派畫家的組織。

一八八三　三十九歲　過去反對女兒習畫的父親，現在專門收
　　　　集對卡莎特報導的文字，寄給在美國的兒子亞歷山
　　　　大。八、九月間，為哥哥買了好幾幅馬奈的畫。十
　　　　月，完成了〈茶桌邊的女士〉，畫中的主人翁不滿
　　　　意而拒絕接受。

一八八四　四十歲　二月四日，舉行馬奈遺作的拍賣會（他在
　　　　1883年4月30日去世），卡莎特為亞歷山大買了

婦人的畫像 1872年
油彩、畫布
58.4×50.2cm

好幾幅。四月十九日，在巴黎專為美國收藏家做經
紀人的美國畫商喬治‧路卡斯（George Lucas）與
卡莎特接觸頻繁，雙方合作多年。五月，亞歷山大
父子到巴黎遊歷一個月，卡莎特為他們畫了父子合
像的和個別的人像。

一八八六 四十二歲 四月，紐約舉辦了印象派畫家的展覽，
亞歷山大借展兩幅卡莎特的作品：〈閱讀〉和〈仕
女的畫像〉。五月至六月，卡莎特提供了六幅油畫
和一幅粉蠟筆在第八屆，也是最後一次的印象派畫
家聯展，並給予財務上的支助。

一八八九 四十五歲 巴黎主辦了「世界博覽會」，這是十九
世紀規模最大的一次。一月廿二日，邀請藝術界朋
友在家晚餐，竇加也在座，他寫了八首十四行詩，
其中有一首特為卡莎特而寫。一月，巴黎畫廊舉辦

室內：在沙發上　草稿
1880 年　石墨、畫紙
14.5×22cm　私人收藏

了第一次系列版畫展。其中包括了卡莎特的兩件版
畫和一幅粉蠟筆。八月，會見來法國參觀博覽會的
好友陸藝欣和她丈夫。十一月，卡莎特開始了用新
得到的印刷機來印刷一系列銅版畫。十二月，卡莎
特為亞歷山大購買了竇加的〈騎師〉。

一八九〇　四十六歲　三月，展示了銅版畫的系列有十二張、
　　　　　銅版腐蝕系列的版畫和一張粉蠟筆畫。三、四月
　　　　　間，美國畫商路卡斯為自己和他的朋友各購整套的
　　　　　卡莎特銅版畫作。四月十五日，巴黎舉行一次規模
　　　　　空前的日本畫展，當時巴黎藝壇頗受其影響。夏
　　　　　天，卡莎特將印刷機從巴黎搬回住處，並嘗試較複
　　　　　雜的創作方式，用十種顏色去調製版畫。

一八九一　四十七歲　四月，畢沙羅來訪，並觀察她的工作進
　　　　　展，彩色的版畫製作。她很少用單色和原色，總是
　　　　　自行混合，使得畫面與格調看起來更艷麗誘人。六
　　　　　月九日，寫信給朋友，對於彩色版畫非常滿意，有
　　　　　時整日工作，根本忘了勞累，然而一天最多只能印
　　　　　八到十張。她先將銅版畫好大致的輪廓，然後轉換
　　　　　成兩塊金屬圖版，最多是三塊，就可包括一切。每

室內：在沙發上
1880 年
石墨、蝕刻、畫紙
14.1×21.8cm
華盛頓國家畫廊藏

一次試印就會顯現顏色的本身。八月十七日，陸藝欣的收藏家丈夫購買了卡莎特的整套的彩色版畫。十月與十一月，十張彩色系列的版畫在紐約展覽。十二月九日，父親羅勃先生去世。

一八九二　四十八歲　四月，回到巴黎。芝加哥博覽會的「婦女會館」將在館內兩端的牆上，裝飾巨幅壁畫，將由兩位在巴黎的女畫家擔負重任，一位是卡莎特，主題是在顯現「現代婦女」的形象。七月，展覽會付給她三千元作為壁畫酬勞。開始整理花房，裝添設備，作為壁畫工作房，一直不停的畫到年底。十月三日，拜訪莫內的家。

一八九三　四十九歲　二月，將完工的壁畫船運到芝加哥。和母親再度遊歷義大利。五月，博覽會揭幕，其壁畫並未得到好評。十一月至十二月，巴黎舉行了卡莎特九十八件畫品的大型回顧展，令人印象深刻。

一八九四　五十歲　春天，在巴黎的西北方，購買了豪華大廈。整個夏天，裝潢華廈的內部。屋後的池塘產生了很多〈餵鴨〉的夏景。

一八九五　五十一歲　四月八日，美國收藏家陸藝欣的丈夫買

保羅・杜蘭雷
印象派作品的藝術經紀人
曾於 1893 年在巴黎及 1895 年
在紐約為卡莎特舉辦個展

特非常生氣，竟然把她排除在外。九月，又謝絕了匹茲堡的「卡內基學院」（Carnegie Jntitute）主任的邀請為評審。

一九〇六　六十二歲　法國人口調查局的公佈，卡莎特用了三位室內幫傭，四位園丁和十位農工為整個大廈的維護。春天，遇見了美國銀行家詹姆士・史迪曼（Jamer Stillman）從此走出了良好的友誼，而變成她藝術品的最重要的收藏家。十二月哥哥亞歷山大過世，享年六十七歲。

一九〇七　六十三歲　四月，詹姆士買了兩張卡莎特的作品，一是〈愛撫〉，一是〈小女孩的畫像〉。十二月，陸藝欣的丈夫因腎臟萎縮而去世。卡莎特非常傷心，失去了一位好友，更是對美國藝術收藏的一項損失。

一九〇八　六十四歲　三月，巴黎舉行了盛大的卡莎特作品展，尤其是以粉蠟筆為主。十一月，最後一次回美國，為的是參加陸藝欣為丈夫所做的第一次紀念會。

一九一〇　六十六歲　早秋，和詹姆士兄妹去布魯塞爾旅行。他們參觀了畫展。十一月，陪詹姆士去參觀雕塑家

<婦女採擷智慧之果>
的習作 1892年
油彩、畫布
59.7×73cm
私人收藏

羅丹（Augurte Rolin）的工作室。

一九一一 六十七歲 法國人口調查的記錄，卡莎特雇用了二
位幫傭，一個司機，四位園丁，八位農工。一月，
卡莎特開始了二個月的尼羅河之旅。

一九一二 六十八歲 和費城的年輕畫家喬治・比登（George
Biddle）相遇而結成了忘年交。一月，拜訪雷諾瓦
（Renoin），兩人住居相距有30哩之遠。二月，陸
藝欣買下了卡莎特的〈女孩讀書〉。六月六日，阿
企爾（Achille Segand）準備來寫瑪麗・卡莎特生
平的第一本傳記。九月，建議陸藝欣賣一些塞尚的
作品。十一月中旬，催促陸藝欣把一些真正好的作
品借給大都會美術館參展，讓一些年輕人有機會看
到高品質的藝術。十二月九日，巴黎舉行一次大規
模的藝術品拍賣，其中竇加的〈芭蕾舞練習〉讓一
位無名氏以四萬七千八百法朗（美金十萬）的高
價，打破了現存畫家售畫的最高紀錄。兩個星期

後，才知道這位無名氏就是陸藝欣。

一九一三　六十九歲　一月，贊同陸藝欣的婦女爭取選票運動。而她認為美國婦女被寵壞，跟孩子一般看待，她們應該覺醒自己的責任。二月，紐約的「國際現代藝術展」開幕，讓美國真正影響到現代歐洲運動的風潮。卡莎特有兩件作品參加。十一月，在巴黎接受眼疾的治療。

一九一四　七十歲　四月下旬，「賓州藝術學院」頒贈金牌獎，感謝她對美國藝術的推廣服務。五月，陸藝欣希望卡莎特加入寶加在紐約舉辦的贊助婦女運動的畫展。六月八日至廿七日，把從未公開展出的〈茶桌邊的女士〉，卻在畫商杜巒的巴黎畫展中亮相。八月四日，第一次世界大戰爆發，德國向法國宣戰。

一九一五　七十一歲　三月，卡莎特被批評，不捐助法國的戰爭。四月六日至廿四日，贊助婦女運動的畫展由陸藝欣主導，在紐約揭幕，把寶加和卡莎特最出色的作品呈現給美國人，其中，卡莎特有十八件，都是在一九〇〇年以後完成的傑作。幫助陸藝欣完成心願。九、十月間，在巴黎治療白內障。

一九一六　七十二歲　八月，很喜歡出外遊旅，同時得到作畫靈感。

一九一七　七十三歲　四月，美國加入了第一次世界大戰。夏天到秋天，住在巴黎，戰爭使她無法南行。九月廿七日，寶加於巴黎去世。

一九一八　七十四歲　二月，戰爭期間，為了安全，把公寓所有的繪畫，移藏到畫商杜巒處。三月廿日，紐約畫商雷尼（Rene Ginpel）去拜訪卡莎特，發現這位最愛光線的藝術家幾乎是個瞎子。五月六日至八日，興緻勃勃的去參加寶加藝術品的拍賣會。

瑪麗・卡莎特　1903 年攝

一九一九　七十五歲　十一月十一日，第一次世界大戰結束。
　　　　二月，陸藝欣在美國首都華盛頓參予大規模的婦女
　　　　運動的抗議，而被扣捕坐牢。五月，卡莎特回到巴
　　　　黎，接受第四次的白內障手術。秋天，卡莎特收到

五千法朗，這是杜巒所付一百張包括版畫，粉蠟筆
畫，和素描的代價，她原本是希望能得到一萬法
朗，可是畫商認為市場對卡莎特作品的需求不濃。

一九二〇　七十六歲　三月廿二日，把〈遊船〉賣給了杜巒。
四月十七至五月九日，「賓州美術學院」特闢專室
展覽卡莎特的藝術品，是一次現代名畫的回顧展。
四月廿日，陸藝欣在紐約「國際婦女畫家與雕刻家
協會」的聚會上，播放了卡莎特的演講錄音。八月
廿日，當美國國會通過了條款，美國婦女獲得了選
舉權。

一九二一　七十七歲　一月底，紐約畫友會舉辦卡莎特版畫
展。五月，在巴黎接受了多次白內障切除的手術。

一九二二　七十八歲　九月「芝加哥藝術學院」舉辦卡莎特藝
術成就的畫展。

一九二三　七十九歲　四月，巴黎博物院接受卡莎特〈秋
日〉，這是一幅她姊姊麗迪亞的人像。年底，朋友
在卡莎特的華宅內發現了九套二十五張的銅版畫，
陸藝欣與大都會美術館主任威廉・艾維斯
（William Ivins）認為既然是以前作品，希望卡莎

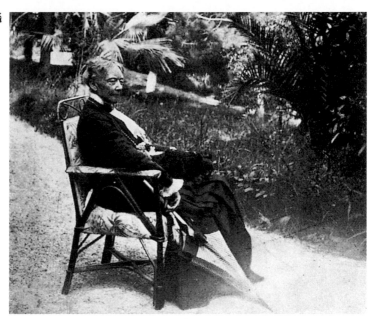

特能寫上日期，他們的好意，被女畫家視為勢利。
她開始疏遠陸藝欣，同時不客氣的批評，陸女是政
客和新聞記者的嘴臉，什麼也不是了。卡莎特腦羞
成怒，自己懂得保護聲名，用不著他們費心，使得
夾在中間的畫商，左右為難。

一九二四　八十歲　全年都待在自己的宅院內。

一九二五　八十一歲　一月，寫信給在美國的家人，說明她只
　　　　有左眼能見光。三月，家信中透露，自從母親去世
　　　　後，三十年來的獨居生活，在這裡完成作品，當
　　　　然，做為一個藝術家，在法國的名聲遠勝於美國。
　　　　十月十四日，法國朋友寫給卡莎特的姪兒，報告老
　　　　畫家的近況，卡莎特每天都坐車出去，但腿有點水
　　　　腫，走路相當吃力。

一九二六　八十二歲　六月十四日，卡莎特去世。陸藝欣寫給
　　　　朋友說，但願她安息。

國家圖書出版品預行編目資料

卡莎特：彩繪親情女畫家 ＝ Cassatt ／ 何政廣
主編.-- 初版.-- 臺北市：藝術家，民 88
　　面； 公分.--（世界名畫家全集）

ISBN 957-8273-55-X（平裝）

1. 卡莎特（Cassatt, Mary, 1844-1926）- 傳記
2. 卡莎特（Cassatt, Mary, 1844-1926）- 作品
　　評論 3. 畫家 - 美國 - 傳記

909.952　　　　　　　　　　　　88017207

世界名畫家全集

卡莎特 Cassatt

何政廣／主編　李家祺／譯寫

發行人　何政廣
編　輯　王庭玟・陳淑玲・魏伶容
美　編　陳筱薇・陳彥廷
出版者　藝術家出版社

　　　　台北市重慶南路一段147號6樓
　　　　TEL：（02）23719692~3
　　　　FAX：（02）23317096
　　　　郵政劃撥：0104479-8號帳戶

總 經 銷　時報文化出版企業股份有限公司
　　　　　桃園縣龜山鄉萬壽路二段351號
　　　　　TEL：（02）2306-6842
南部區域代理　吳忠南
　　　　　台南市西門路一段223巷10弄26號
　　　　　TEL：（06）2617268
　　　　　FAX：（06）2637698

製　版　新豪華彩色製版印刷有限公司
印　刷　欣佑彩色製版印刷有限公司
初　版　中華民國88年（1999）12月
定　價　台幣 480 元

ISBN　957-8273-55-X
法律顧問　蕭雄淋
版權所有・不准翻印